한중 브랜드 패키지 디자인

한중 브랜드 패키지 디자인

Korea and China, Brand package design

왕설영

역락

머리말

　브랜드는 수많은 이미지들의 연합된 연상을 통하여 인지되어 진다. 한 브랜드가 갖는 이미지란 소비자가 브랜드에 대하여 갖는 전체적인 연상을 뜻하는 포괄적인 개념으로써 광고, 패키지 디자인, 기업 이미지, 제품의 품질 및 신뢰도 등의 구체적이거나 혹은 추상적인 감정들의 연합으로 형성되어 진다고 볼 수 있다.

　특히 패키지 디자인은 브랜드의 역할을 동시에 수행하고 있기 때문에 심미적이면서도 소비자에게 쉽고 명확하게 전달될 수 있는 효율성이 요구되며 형태 및 색채의 심리학적인 측면의 연구가 필요하다. 즉 브랜드란 인간 지각의 근본적 심리 요소와 부합되어 하나의 정보로 인지된다고 해석해야 할것이며, 효율적인 브랜드 인지를 위해서는 브랜드와 소비자 사이의 정보처리과정에 대한 심리적 이해가 요구된다.

　또한 글로벌 시장의 관점에서 보면 아시아 지역이 매우 중요하게 부각됨으로써 이러한 아시아 각국의 산업 및 상품의 디자인 조사를 바탕으로, 현지와의 협력을 통한 네트웍 구축을 통한 특히 한 · 중의 비슷한 동아시아 지역간의 디자인 특성의 이해를 바탕으로

한 디자인 현지화 전략을 개발하는 것이 필요하다.

　본 책은 브랜드 차별화 관점에서 본 한·중 녹차 패키지디자인 비교연구를 통해 양국의 녹차음료 패키지디자인을 조사하고, 양국 녹차음료 패키지디자인의 유사성과 상이성을 가지는 디자인 요소를 찾아내기 위하여 설문조사와 그에 따른 분석된 과정을 통하여 한·중 양국에 공통적으로 활용할 수 있는 패키지디자인의 특성과 디자인 요소를 제시함과 동시에 아시아의 문화적 특성에 맞는 디자인 방향을 제시하여 향후 패키지디자인을 위한 기반이론을 제공하는 것을 목적으로 한다.

목 차

제3장　한·중 녹차음료 현황 및 패키지디자인 비교분석

표목차

그림목차

제1장

서론

제1절

연구 필요성 및 목적

제2절

연구 범위 및 방법

연구 필요성 및 목적

한·중 양국의 역사는 유교사상을 전통적 배경으로 하여 각기 다른 방향으로 발전해 왔으나 문화의 영역에서 보면 여전히 많은 공통점과 차이점이 나타나고 있는데, 물질문명이 고도로 발달한 현대사회에서 양국의 제품포장에서 보여지는 녹차음료 패키지디자인 역시 많은 공통점과 차이점이 보이고 있다. 본 연구자는 양국을 대표하는 주요 녹차음료 브랜드의 패키지디자인을 분석한 결과, 상당수의 녹차음료 브랜드디자인에는 제품고유의 코어 컨셉트(core concept) 이외에도 제조국가의 고유이미지를 시각화하고 있음을 발견할 수 있었다.

이에 본 연구는 한·중 녹차음료 브랜드의 패키지디자인을 통해 양국의 문화적 이미지를 효과적으로 표현한 제품을 알아보고, 소비자에게 패키지디자인를 통하여 가장 효과적으로 자국의 이미지를 인식시키는 요인이 무엇인지를 비교 분석함으로써, 향후 녹차음료 개발시 브랜드 차별화 관점에서 효과적인 패키지디자인 개발방안을 모색해 보는 것을 본 연구의 목적으로 한다.

연구 범위 및 방법

 본 연구는 이론적 배경을 바탕으로 한 문헌적 연구와 브랜드 차별화 관점에서 본 패키지디자인에 대하여 알아보고자 한다. 특히 현재 한·중에서 판매되고 있는 대중적인 녹차음료의 브랜드를 중심으로 양국의 시장상황과 브랜드 현황, 패키지디자인 비교분석, 소비자 조사 분석 등을 통하여 문제점 및 개선방안과 결론을 도출하고자 한다. 문헌 조사와 인터넷사이트로 일반적 고찰을 알아보고 수집된 녹차음료 패키지의 사례를 대상으로 녹차음료 패키지의 현화 분석을 통해 실증적 연구를 한다.

제1장 서론에서는 연구 필요성 및 목적, 연구범위 및 방법 그리고 구성에 대해 전략이 언급했다.

제2장 본 연구라 관련된 이론적 내용들을 검토하였으며, 녹차음료의 개요에 대해 일반적 분석연구, 브랜드의 이론적 배경 알아보고, 브랜드 수단으로서 패키지디자인에 대해 살펴보았다.

제3장 한·중 녹차음료 패키지디자인에 대한 시장 현화 분석연구하고 그리고 한·중 녹차음료 패키지디자인 비교분석에서는 양국의 녹차음료 브랜드현황을 알아보고 양국의 시장에서 판매율이 높은 녹차음료 브랜드의 사례분석과 브랜드이미지를 효과적으로 표현한 한·중 녹차음료 패키지디자인의 요소를 비교 분석하였다.

제4장 그동안의 이론적 배경 및 현황분석을 바탕으로 두 가지 가설을 설정하여 가설검증을 위한 설문조사를 실시한 후, 설문분석의 결과를 도출해 내는 단계를 거쳐 한·중 녹차음료 브랜드별 차이점과 문제점을 분석하여 중국의 녹차음료 패키지디자인 개발방안에 대하여 제안하였다.

제5장 본 연구의 결론으로 제시한다.

녹차음료의 개요

1. 녹차의 일반적 분류

녹차는 수목성의 차나무(학명 Camellia Sinensis) 잎을 채취해 발효시키지 않고, 찌거나 덖는 방법 등의 다양한 제다과정을 통하여 만들어진 제품으로서 카테킨, 아미노산 등의 기능성 성분을 함유하고 있어서 예부터 문화와 예절을 상징하는 식품일 뿐만 아니라 현대에는 노화억제, 면역력 강화 등을 목적으로 한 기능성 식품으로 자리매김하고 있다.[1]

1) 金香르,〈녹차의 품질성과가 고객만족, 신뢰, 개구매의도에 미치는 영향에 관한 연구〉, p.39. (2006)

녹차는 전혀 발효시키지 않은 차류로서 중국에서는 그 재배지역이 넓어 생산량이 많고 품질이 우수한 찻잎인데, 중국 전역의 18개 산차구에서 재배되는 녹차는 매년 수만톤씩 전세계에 수출이 되고 있으며 그 생산량 역시 중국차 총생산량의 70% 전후를 차지하고 있다. 이러한 녹차는 잎을 가공하는 방법에 따라서 그 종류를 분류하는데 제조과정에 따라서 증제차, 옥록차, 덖음차, 말차, 주차, 현미 녹차 등으로 나눈다.[2]

녹차는 미(味), 향(香), 색(色)가 뛰어난 것을 좋은 차라고 하는데, 이는 찻잎을 따는 시기, 시간, 환경조건, 제조방법, 보관방법, 우려내는 방법 등에 따라서 그 종류가 달라진다. 찻잎은 수용성 아미노산이라고 하는 질소의 함유량이 많은 차가 좋은 차라고 할 수 있는데, 같은 시기의 같은 성장도의 찻잎일지라도 생산지역에 따라서 성분이나 맛 등에 차이가 있다. 그래서 차는 맑은날 새벽이슬이 덜 마른 때 딴것을 최고의 으뜸으로 하며, 따는 방법은 손따기, 가위따기, 기계따기 등이 있으며, 차의 분류는 발효정도, 차의 모양, 차를 따는 시기와 차의 품질 등에 따라 나눌 수 있다.[3]

2) 정상문, 〈내 몸을 맑게 하는차〉 p.94-97 (2005.7.5)

3) http://www.nokchaq.com/

〈표2-1〉 녹차의 분류 [4)]

분류		특성
증제차	증청녹차	증기로 찻잎을 30초 사이에 데치고 신속하게 냉각시킨 다음 거칠게. 중간 정도, 정밀하게 비빈다.
	초청녹차	살청 전조하여 세가지 가공과정을 거치는데 장초청, 원초청, 편초청 등 3가지가 있어 건조절차들도 각각이다.
증제차	홍청녹차	주로 안휘성, 복전성, 절강성 등 3개의 성에서 나는 고급차.
	말린녹차	주로 사천성, 운남성, 광서성, 호북성과 섬서성 등에서 나는데 압축차를 만드는 원료로 쓴다.
옥록차		옥로차는 증제차와 마찬가지로 먼저 생잎을 수증기로 찐 다음 덖음차와 같이 구부러진 모양으로 만든 차다.
덖음차		덖음차는 생잎중의 산화효소를 파괴시키기 위해 솥에서 덖어서 만들기 문에 풋내가 적고 구수한 맛이 특징.
말 차		말차는 찻잎을 채엽하기 전 3~4일 혹은 7~8일을 완전 차광하여 찻잎을 부드럽고 순하게 하여 채엽한다. 그 잎을 찐 다음 건조시켜 맷돌과 같은 말차 제조용 기계를 사용해 아주 미세한 가루로 만든 차.
주 차		차가 주슬처럼 말려져 주차라고 불린다. 중국의 절강성, 안휘성, 강서성 등지에서 주료 생산되는 차인데, 차의 수색은 진한 황녹색이고 약간 떫은 맛을 한다.

4) http://www.nokchaq.com/

2. 녹차음료의 효능

건강에 대한 현대인들의 관심은 날이 갈수록 높아지고 있는데, 스트레스, 과로 등으로 시달리는 현대인들은 음식 하나를 먹더라도 건강을 먼저 생각한다. 이러한 이유로 소비자들의 욕구는 건강에 좋은 제품들 선호하는 쪽으로 바뀌고 있는데, 특히 음료브랜드는 단맛이 나는 탄산음료나 쥬스에서 홍차 등으로 바뀌고 있으며, 최근에는 니어워터라고 불리우는 맛을 가미한 물 등을 거쳐 최종적으로 무당차(無糖茶)나 미네랄워터 등에 이르고 있다.

특히 최근들어 녹차에 대한 효능이 여러 연구기관에서 입증되면서 이를 이용한 녹차음료의 관심이 높아져 식생활에 대한 다양한 변화가 일어나고 있는데, 특히 편의식의 보급으로 녹차음료는 차거나 따뜻함에 관계없이 어떤 음식에나 잘 어울리는 음료로서 사랑을 받고 있다.

녹차 음료를 마시는 이유로 가장 많이 들었던 것은 "칼로리가 낮다", "건강에 좋을것 같다", "개운하다" 등 건강 지향과 다이어트 지향의 이유가 서로 결부되어 있으며, 고급 녹차중에 400~500ml나 함유되어 있는 비타민C는 피부미용 등에 큰 효과가 있다고 알려지고 있다.[5] 이러한 경향에 따라 최근 젊은 여성층을 겨냥한 저칼로리의 "녹차 아이스크림"이 출시되었으며 녹차음료 전문점도 생겨나고 있다. 특히 "녹차 프라푸치노" 등의 제품 출시는 소비자들에게 매우 좋은 반응을 얻고 있는데, 이러한 소비자들의 인식과 욕구의

5) 〈끽다양생기(喫茶養生記)〉와 다주론 (茶酒論). p.73

변화는 녹차음료시장의 전망을 밝게 해주고 있다.

이처럼 음료업체가 녹차음료에 관심을 갖기 시작한 것은 최근의 일로서 아직 도입단계이며, 앞으로의 발전가능성은 매우 높다고 할 수 있겠는데, 특히 소비자들의 건강과 미용, 다이어트에 대한 관심이 지속적으로 높아지면서 녹차음료시장이 아직은 작은 규모에도 불구하고 젊은 여성소비자층을 중심으로 꾸준한 성장세를 보이고 있다.[6]

6) 하유경. 〈녹차음료 인쇄매채 광고표현에 있어서 시각언어의 의미작용에 관한 연구〉. p.25-26. (2007.2)

브랜드 이미지와 음료 패키지디자인

1. 브랜드 이미지의 이론적 배경

1) 브랜드의 개념

미국 마케팅협회(AMA)에 따르면 브랜드는 기업이 판매 또는 제공하는 상품 내지는 서비스에 관하여 다른 경쟁기업의 그것과 식별하기 위하여 사용되는 품명, 명칭, 상징, 디자인 또는 그것들의 종합체라고 정의하고 있다.[7]

7) 정순태, 〈마케팅관리론〉, p.429, (1994)

이러한 정의에서 보듯이 브랜드란 표시와 상징에 관한 통합적 명칭이라고 할 수 있겠는데, 시대의 변화에 따라 새로운 의미의 개념을 위해 브랜드를 트레이드 마크, 트레이딩 네임 등의 용어를 써서 구분하는 것을 비롯해 경제구조가 복잡해지면서 다양화된 유통구조를 설명하기 위해 브랜드의 종류를 제조업자 상표, 유통업자 상표 등의 여러 기준에 따라 편의상 분류하고 있다.

브랜드는 소비자가 상품이나 서비스를 구별하는 용이한 수단이라고 할 수 있으며, 반복 구매시 고객의 욕구를 충족시켜 주고 과거의 사용경험을 제공하였던 상표를 손쉽게 구입함으로써 고객의 만족을 안정적으로 보장받을 수 있는 방법이기도 하다. 판매업자에 있어 브랜드란 광고의 대상이 되는것이고 아울러 점포에 진열된 상품을 차별화 할 수 있는 기준이기도 하여, 상표를 설정함으로써 자사제품의 명성을 더욱 높일 수 있다. 또한 다른 상표와 혼동을 피한 차별화를 유도하여 시장점유율을 효과적으로 높일 수 있는 수단이며 상표를 통해서 브랜드 이미지를 높일 수 있는 좋은 수단이기도 하다.[8]

최근들어 브랜드의 중요성에 대한 기업의 인식은 날로 확대되어가고 있으나 아직도 많은 기업에서 브랜드의 체계적이고 전략적인 관리가 제대로 이루어지지 않고 있는데, 다음과 같은 브랜드의 7가지 기능을 살펴봄으로써 브랜드 이미지의 전략적 관리에 대한 주안점을 제시한다.[9]

8) 정순태, 〈마케팅관리론〉, p.435, (1994)
9) 김정일, 〈브랜드 네이밍〉, p.3, (1993)

첫째, 브랜드는 기업이 가지고 있는 가장 큰 무형자산이다.

일반적으로 기업은 자산을 회계의 재무제표상에서 계상하여 경영의사와 관련된 분석을 하고 있는데 이러한 재무제표상에는 브랜드 자산이 실질적으로 계상되어 있지 않다. 따라서 기업의 경영자가 통상적인 경영의사결정의 범주내에서 브랜드 자산을 포함시켜 관리하는 경우는 많지 않다. 그러나 브랜드 자산을 소홀하게 관리하는 것은 기업의 성패와 직결된다고 할 수 있겠다.

둘째, 브랜드는 기업의 마케팅 비용을 절감시켜 주는 효과를 가진다.

기업과 소비자간의 만남은 소비자가 브랜드를 인지하면서부터 시작되는데, 이러한 상호간의 커뮤니케이션은 상당한 비용을 수반해야 하며 이러한 비용을 효율적, 효과적으로 사용하기 위해서도 브랜드의 관리는 마케팅전략과 일관되게 체계적이고도 전략적 개념으로의 운용을 절실하게 필요로 한다.

셋째, 브랜드는 기업에 수입을 가져다 주는 핵심적인 기능을 수행한다.

기업에 있어서 수익의 극대화는 제품판매를 통해서 이루어진다고 볼 수 있는데 이것은 곧 브랜드의 힘이라고 할 수 있겠다. 그러므로 브랜드파워가 있는 제품은 브랜드의 프레미엄을 제품가격에

추가할 수 있어서 제품판매에 있어서의 부가적인 수입을 창출할 수 있다.

넷째, 브랜드는 경쟁사와의 관계에서 우위를 나타내 주는 실체 이다.

기업간의 경쟁이란 결국 기업이 소비자에게 줄 수 있는 혜택의 상대적인 비교라고 할 수 있겠는데 바로 그러한 소비자에게 줄 수 있는 혜택들이 브랜드자산의 핵심적 실체들이다.

다섯째, 기업은 브랜드를 통해 효과적인 마케팅 활동을 수행할 수 있다.

기업이 자사의 제품을 소비자에게 알리기 위해서는 생산에서부 터 소비에 이르기까지의 각 유통단계별로 일관되고 정확한 커뮤니 케이션 체계를 세워야 하며, 이를 위해서는 브랜드의 개념을 정확 히 확립하고 합리적인 브랜드전략을 수립해야 한다.

여섯째, 제품이 줄 수 없는 많은 소비자의 혜택을 브랜드가 줄 수 있다.

세계적인 화장품 회사인 레브론(Revlon)사의 경영주 Chales Revson은 "우리는 공장에서 화장품을 만들지만 상점에서는 희망 을 팔고 있다." 라고 얘기한 바 있는데, 이는 기업에서 만들고 있는

수많은 제품들이 소비자에게 줄 수 있는 혜택을 가장 잘 표현한 말로서 이것이 바로 브랜드의 실체이다.

일곱째, 브랜드는 소비자로부터 브랜드 충성도를 얻을 수 있다.

브랜드 파워를 확보한 기업은 추가 노력을 기울이지 않아도 기업의 수익을 어느 정도까지는 보장받을 수 있으며, 따라서 대부분의 기업에서는 자사의 브랜드 충성도를 높이기 위해 부단히 노력하고 있다.

2) 브랜드의 역할과 기능

브랜드란 판매자의 상품이나 서비스를 경쟁자들의 것과 차별화하기 위하여 사용하는 독특한 이름이나 상징물(로고, 등록상표, 패키지 디자인 등)을 의미한하는데, 이처럼 브랜드는 소비자에게 제품의 생산자를 알려줌으로써 유사제품을 공급하려는 경쟁자들로 부터 소비자와 생산자를 보호해야 한다.

또한 "차별화 된 브랜드"를 만들기 위한 노력은 현대마케팅의 중요한 특성이라 볼 수 있는데 "평범한 상품"의 개념을 넘어 "브랜드화 된 상품"을 만들어 소비자의 구매결정시 가격의 영향을 줄이고 상품의 차별적 특성을 효과적으로 강조하기 위한 것이다.[10]

오늘날의 일반 소비자들은 제품자체를 구매하는 것이 아니라 제

10) D. A. Aaker 〈브랜드 자산의 전략적 관리〉, p.27 (1994)

품의 브랜드이미지를 구입하는 브랜드 지향적 구매행위를 하고 있어 브랜드에 대한 중요성이 날로 강조되고 있는데, 이렇듯 브랜드의 중요한 역할은 다음의 네가지 차원으로 볼 수 있다. [11]

첫째, 소비자 입장에서 브랜드는 소비활동의 근거가 된다. 차별화된 다양한 의미와 상징의 경험을 통해 브랜드에 대한 감정이 형성되고, 상품에 대한 가치판단의 기준을 형성시켜 소비활동의 근거가 된다.

둘째, 기업의 입장에서 브랜드는 가치안정의 수단이 된다. 소비자들과 커뮤니케이션을 통해 자사상품에 대한 감정과 태도를 형성하게 하며, 상품에 대한 가치를 인정받음으로써, 판매활동의 수단이 된다.

셋째, 브랜드는 가치지불의 대상이 된다. 기업과 소비자간의 가치지불의 대상이 될 뿐만 아니라 기업의 매각이나 브랜드에 대한 사용권의 인정 등 기업과 기업간의 거래시 유무형의 브랜드자산에 대해 실제기업의 가치보다 훨씬 높은 가치를 인정받기도 한다.

넷째, 브랜드는 경제의 도구가 된다. 호의적으로 형성된 브랜드에 대한 이미지는 상품에 대한 가치를 증대시켜 가격 프리미엄의 기초가 되고 향후 경쟁상황에서 해당기업과 브랜드가 유리한 위치

11) 이수진. 〈브랜드이미지 차별화를 위한 패키지디자인에 관한 연구〉. p.7-9. (2006)

를 확보할 수 있게 한다.[12]

스랜톤은 브랜드의 기능을 제품의 식별, 광고와 제시활동의 보완, 시장점유율의 보완과 통제, 가격안정 등의 기능을 갖는다고 보았다.[13]

이러한 브랜드의 기능을 세가지로 요약해 보면

① 식별 및 차별화기능 : 기업의 제품이나 서비스를 식별하고 경쟁자의 제품이나 서비스와 구별하게 하는 기능을 말한다.

② 신뢰 및 품질보증기능 : 구매에 따른 소비자들의 지각된 위험을 최소화하고 정보취득 및 정보처리의 효율을 높여주는 기능을 말한다.

③ 의미 및 상징기능 : 속성, 가치, 문화, 개성, 사용자 등을 통하여 어떤 의미를 전달하고 표현하는 기능을 말하는데, 이러한 기능은 제품의 품질보증은 물론 그 이상을 의미하며, 제품라인이나 부문확장, 자기만족과 과시감 유발 등의 기능을 가지고 있다.

12) 李康國. 전개서. p.6
13) W. J Stanton and C. 〈Fundamental of Maketing 8th edition〉 McGraw Hill. p.161. (1987)

〈표2-2〉 브랜드의 기능

본질적 기능	Identification(식별의 기능)
	Differentiation(차별화의 기능)
	Endorsement (품질보증의 기능)
부가적 기능	Advertisement (광고의 기능)
	Equity (자산적 기능)
	Protection (보호적 기능)
	Extension (확장의 기능)

위에서 살펴본바와 같이 자체적인 브랜드의 기능에서 출발하여 최근에는 부가적인 요소들에서 오는 기능때문에 소비자들이 여러 상품들중에서 특정브랜드를 선택하는 것은 브랜드가 가지고 있는 상품으로써의 실제적 특징보다 관념적, 상징적 특징을 기준으로 선택하는 경우가 많기 때문이다. 특히 소비자들이 성능이나 품질을 쉽게 판단할 수 없는 상품의 경우 브랜드이미지가 구매의사 결정에 미치는 영향은 더욱 증대된다.[14]

이러한 브랜드의 부가적인 기능은 효과적인 마케팅활동으로 비용절감 효과가 있으며, 경쟁제품과 쉽게 구별될 수 있고 관리비용의 절감효과가 있을 수 있다. 더불어 브랜드간의 경쟁으로 기술과 품질의 개선을 통한 브랜드의 질적개선이 이루어지고 가격인하 등의 효과를 수반할 수 있다.[15]

14) 진경만. 〈청소년 청바지 상표이미지 평가에 관한 연구〉. 동아대학교 대학원 석사학위논문. p.4 (1993)

15) 김태경. 〈브랜드 돈육의 브랜드 아이덴티티 확립에 관한 연구〉 건국대학교 대학원 석사학

3) 브랜드의 중요성 및 유형

최근들어 시장상황의 변화와 함께 브랜드의 중요성은 날로 증대되고 있는데, 과거에는 제품들간에 기술격차가 현저한 차이를 보였으나, 이제는 대부분의 제품들이 큰 차이가 없고 과거의 초과수요(overfull demand)에서 부정적 수요(negative demand)로 바뀌었다. 또한 과거에는 대량생산 개념으로 작업공정이 단순화되는 추세였으나 최근에는 다양한 소비자의 욕구를 충족시키기 위한 다품종 소량생산 개념으로 갈수록 작업공정이 분화되고 있다.

현대사회에 있어서 시장은 생산업자에 속하기보다는 소비자에게 속한다고 할 수 있겠는데, 특히 브랜드만으로 상품의 속성자체를 결정하는 업종인 화장품, 향수, 세제, 음료, 주류 등은 브랜드가 주는 이미지가 소비자의 구매의사 선택에 큰 역할을 한다. 즉 완성된 제품의 품질과는 별도로 브랜드가 별개의 상품속성을 만들어 가고 있으며 이러한 제품은 브랜드 자체가 판매를 좌우하는 중요한 요소라고 할 수 있는데, 이처럼 효과적인 제품명이나 브랜드명의 개발은 소비자의 제품선택에 중요한 영향을 미칠 수 있다.

한가지 제품에는 여러가지 브랜드가 표기되어 있는데, 파쿠아(Farquhar)는 브랜드 계층구조를 기업브랜드(Corporate Brand), 공동브랜드(Family Brand), 개별브랜드(Individual Brand), 브랜드 수식어(Brand Modifier)등의 4단계로 구분하고 있다.[16] 예를들어, "대상"(기업브랜드), "청정원(공동브랜드)", "참빛고운 식용유", "햇살담은 조림간

위논문 p.15. (2003)

16) 이수진. 〈브랜드이미지 차별화를 위한 패키지디자인에 관한 연구〉. 숙명여자대학교 대학원 석사학위논문 p.9. (2006)

장"(개별브랜드), "고기에 좋은 매콤한" 고추장, "샐러드에 좋은" 마요
네즈(브랜드 수식어)는 파쿠아(Farquhar)의 계층구조에 따라 분류한 것
이다.

〈표2-3〉 브랜드의 계층구조별 유형[17]

브랜드 유형	정 의	예
기업브랜드 Corporate Brand	기업명을 브랜드로 사용하는 형태	대상. CJ
공동브랜드 Family Brand	동일한 범주내에 복수의 브랜드를 갖거나, 상이한 범주에 동일한 아이덴티티를 가지게 하는 브랜드	청정원. 백설. 다담
개별브랜드 Individual Brand	주위의 영향 등을 최대한 배제하고 독립적으로 제품을 나타내는 브랜드	참빛고운식용유, 태양초고추장
브랜드 수식어 Brand Modifier	개별브랜드를 보조하기 위해 붙여진 전략적인 이름	한국인의 매운맛

17) 이수진. 〈브랜드이미지 차별화를 위한 패키지디자인에 관한 연구〉. p.10. (2006)

2. 브랜드 수단으로서 패키지디자인

1) 브랜드와 패키지디자인

현대사회에 있어서 브랜드란 상품 그 자체로서 패키지디자인과 밀접한 관계에 있다는 것을 알 수 있겠는데, 브랜드의 제품을 제공하였더라도 그 브랜드 상품만이 가지고 있는 독창적인 형태와 디자인이 첨가되어 있기만 한다면 그 브랜드의 상품이라고 믿을 소비자는 없을 것이다.[18]

이러한 브랜드이미지는 제품 자체, 서비스, 유통경로 등의 물리적 특성뿐 아니라 패키지디자인, 광고, 가격 등의 모든 요소에 의해 형성되는데, 특히 패키지디자인은 제품의 시각적 특성을 표현하는 이미지 전달매체가 되며 구매시점에서의 신제품에 대한 소비자의 의사결정 과정에 중요한 영향을 끼치게 된다. 따라서 매력적인 제품의 패키지는 그 자체로 상품의 홍보효과를 증대시키며 유사제품과 확연하게 구분되어지는 수단이 된다.[19]

패키지디자인에 있어서 강력한 브랜드이미지 정립은 경쟁제품과의 가격경쟁에서 보호받을 수 있고 제품의 수요창출을 위한 상인들의 협조를 용이하게 해주는 성공적인 기업다변화 전략의 초석이 된다고 할 수 있다.[20] 또한 특정브랜드를 소비자에게 커뮤니케이션시키는데 있어서 가장 효율적인 방법은 이를 직접적으로 경험해보

18) 박규원. 〈브랜드 이미지형성에 있어서 포장디자인의 역할〉. 포장디자인학회논문집 No.6 p.58. (1998)

19) 문병용. 전개성. p.8

20) 최윤희. 〈브랜드 이미지와 포장색채의 상관성〉 포장디자인학회 논문집. p.159 (1998)

는 것인데, 이는 아무리 광고나 홍보 등의 간접적인 방식으로 브랜드이미지를 전달한다고 하더라도 소비자들로부터 확신을 얻기에는 한계가 있을 수 밖에 없으며, 직접 만져보거나 그 제품을 접하기 전에는 브랜드에 대한 신뢰도가 형성될 수 있는 확률이 그리 높지 않기 때문이다.[21)]

이는 패키지디자인을 통해 소비자로 하여금 제품을 직접 대면하게 하는 최종적인 조형물로 브랜드이미지를 분명하게 전달할 수 있으며, 실제로 패키지디자인은 구매에 영향력을 행사할 수 있는 중요한 역할을 한다. 즉, 제품의 브랜드이미지를 효과적으로 형성하기 위해서는 종합적인 디자인수단으로서 패키지디자인의 이미지전략이 필수적으로 요구되며, 시각커뮤니케이션을 통한 패키지디자인의 차별화는 현대 마케팅전략의 중요한 요소이다.

2) 브랜드 개념으로서의 패키지디자인 요소

패키지디자인에 나타난 다양한 시각적요소(Visual Element)는 브랜드 차별화 측면에서 보다 입체적이고 종합적으로 소비자의 의식을 자극하여 매장에서 소비자의 호감을 얻어야 하고, 판매를 촉진시켜 상품가치를 증대시키는 중요한 요소가 된다. 패키지디자인을 구조디자인(Strucure Ddsign)과 표면디자인(Surface Design)의 결합에서 이루어지는 조형의 산물이며 [22)] 구조디자인을 입체디자인으로

21) 박규원. 구진순. 〈브랜드와 패키지디자인〉. 한양대학교 p.43 (2003)
22) 김광현. 〈포장디자인〉 조형사 p.85. (1992)

표면디자인을 평면디자인라고 할 때, 입체와 평면디자인 각각의 요소들이 가지는 언어성과 상징성 그리고 연상이미지로 구성되는 판매컨셉트의 표현이라고 할 수 있는데, 이는 입체와 평면이 서로 상호보환, 유기적인 작용을 의도적으로 구성한 결과물이라고 할 수 있다. 또한 여러 구조와 그 요소들의 연관성을 파악해야 합리적인 계획이 이루어질 수 있는 것이다.

① 브랜드 네임(Brand Name)

브랜드 네임은 브랜드의 인지와 의사소통의 기본이 되는 브랜드의 핵심요소로서 특정기업의 제품이나 서비스를 경쟁사와 구분하는 언어체계인데, 이러한 브랜드 네임은 브랜드의 특성을 외적으로 표현하는 기능을 수행할 뿐 아니라 제품품질, 지위, 상징 등 보이지 않는 부분까지 전달한다. 좋은 브랜드 네임이 되기 위해서는 의미성, 음성성, 시각성, 상징성과 같은 요건들이 충족되어야 하는데, 제품명은 제품내용과 조화를 이루어 기능과 편익을 전달하며 경쟁제품과 차별화될 수 있어야 하고, 시각과 언어로 표현했을때 제품과 잘 어울리고 매력적이어야 한다.

② 브랜드 로고타입(Brand Logotype)

모든 상품에 있어서 브랜드 개념으로 가장 확실하게 기억되는 요인은 상품명을 시각화한 브랜드 로고타입라 할 수 있을 것이다. 이러한 브랜드 로고타입은 두가지의 요소를 가지는데 첫째가 언어적(Verbal Language) 요소이고, 둘째는 비언어적(Nonverbal Language) 시각적 요소인데, 이러한 언어적 요인과 시각적 요인이

서로 상호보완되어야만 시너지효과(Synergy Effect)를 일으킬 수 있다. 또한 이러한 전형적인 요건에 위배되었다 하더라도 다양한 활용가치가 있으면 더욱 효과적일 수 있는데 경우에 따라서 브랜드 로고타입은 상품명 전체를 읽지 않아도 인식될 수 있는 함축된 디자인이 효과적일 수도 있다.[23]

③ 브랜드 칼라(Brand Color)

제품의 패키지디자인에 나타난 브랜드 칼라는 기업의 이념과 제품의 실체에 맞는 이상적인 이미지를 제고시켜 타 브랜드와 차별화시키는 역할을 한다. 이처럼 중요한 브랜드 칼라는 여러가지 소재로 재현될 수 있고 관리가 용이하도록 경제적인 면까지 고려되어야 한다. 패키지디자인에 너무 많은 칼라를 사용하면 시각적으로 혼란을 주어 구매자의 시선을 끌지 못하므로 브랜드 칼라를 계획할 때 통일성과 간결성을 고려해 차별화 된 브랜드이미지를 아이덴티티시켜야 한다. 특히 식품패키지에 있어서 식욕을 돋구는 디자인은 천연색의 제품이나 일러스트레이션과 이에 맞는 배경칼라를 선택하는 것이 제품의 인지도나 신뢰감을 주기 때문에 가장 효과적이라고 할 수 있다. 칼라의 선호는 개인적, 문화적 여전에 따라 많은 차이가 있지만, 칼라의 이미지는 다음의 〈표2-4〉과 같다.

23) 문수근. 〈포장디자인의 차별화 전략에 관한 연구〉 한국포장디자인 학회논문집 제4호 p.87. (1997)

〈표2-4〉 칼라이미지

칼 라	상징적 이미지
Red	화려한, 따뜻한 이미지
Blue	부드럽고, 맑고, 산뜻한 이미지
Green	부드럽고, 맑고, 산뜻한 이미지
Yellow	명랑한 이미지
Violet	맑고, 산뜻한 이미지
White	부드럽고, 맑고 산뜻한 이미지
Black	중후하고, 침울한 이미지

④ 일러스트레이션(Illustration)

패키지디자인에 있어서 일러스트레이션은 직접적인 소구의 강한 임팩트 기능을 갖고서 브랜드이미지를 제고시켜주며, 훌륭한 문안보다 소비자의 눈에 먼저 들어오고 장기간 기억하도록 해준다.

또한 시각적 효율성이 높고, 비주얼한 요소로서 제품에 대한 신빙성 및 소구력을 갖게 하는데, 이는 구매자들에게 강한 인상을 심어줌으로써 제품의 인지도를 향상시키는 역할을 하게 된다. 그러나 음료 패키지디자인의 경우 "부드럽고", "맑고", "산뜻한"이라는 이미지를 전체적으로 살리기 위해서 오히려 일러스트레이션이 자제되어 많은 제품에서 일러스트레이션이 나타나지 않고 있다.[24)]

24) 문병용. 〈음료 포장디자인의 브랜드이미지에 미치는 영향 연구〉 p.32. (2001)

⑤ 타이포그래피(Typography)

타이포그래피란 "타이프", 즉 활자 혹은 활판에 의한 인쇄술을
지칭하여 왔지만 오늘날에는 주로 글자를 구성하는 디자인을 일
컬어 타이포그래피라 한다. [25] 패키지디자인은 언어적 문자와
일러스트, 칼라, 레이아웃 등의 비언어적 문자로 구성되는데, 언
어적 구성요소에는 상품명, 회사명, 슬로건, 설명서, 특징 등이
포함되는데 이러한 문안들은 패키지에 있어서 필수적인 것으로
그 제품에 맞고 가독성을 높일 수 있도록 서체, 크기 등 타이포
그래피에 신경을 써야 한다. 특히 식품 패키지디자인에 있어서
내용물을 알리는 콜레스테롤 방지, 무가당, 카페인 제거, 저지
방, 순식물성 함유 등의 표기는 패키지디자인에 있어서 아주 중
요한 요소이다. [26]

⑥ 레이아웃(Layout)

패키지의 표면디자인은 입체적 구조 표면에 브랜드 로고타입, 일
러스트레이션 등의 각 조형요소들로 구성되는데, 이러한 요소들
이 복합적으로 활용될 때에 알리고자하는 전달내용은 더욱 확신
할 수 있을 것이다. 물론 다양한 시각적 디자인요소들이 어떠한
생김새인가에 따라서도 그 결과가 다르겠지만 패키지디자인에
있어서만 표현되는 크기에 따라서도 다르게 나타난다. 또한 이러
한 형태의 크기와 더불어 여러가지 디자인 요소들의 배열과 위치

25) 안상수. 〈한글 타이포그라피의 가독성에 관한 연구〉. 홍익대 대학원 석사학위논문 p.2-3.
(1980)

26) 문병용. 〈음료 포장디자인의 브랜드이미지에 미치는 영향 연구〉. p.175. (2001)

등을 패키지디자인의 여건에 어떻게 정리하느냐에 따라서 나타나는 반응과 결과도 크게 다르게 나타나므로 [27] 상품의 용도와 구조에 맞게 적절히 적용하여야 한다. 이렇듯 미적인 조형표현의 구성으로 가독성을 고려해야 함은 물론 주목효과를 달성하여야 하고 전체적인 조화와 통일을 요구하는 레이아웃은 가장 중요한 디자인적 방법을 요한다고 할 수 있겠다. [28]

27) 박규원. 〈현태포장디자인〉. p.141

28) (사)한국 패키지디자인 협회. 소비자구매행동에 미치는 포장디자인전략 연구. p.175.
 (2001)

한 · 중 녹차음료 현황 및 패키지디자인 비교 분석

한 · 중 녹차음료 시장현황

1. 한국 녹차음료 시장현황

한국차의 시장규모는 1990년에 300억 규모에서 2003년 4,500억 규모로 해마다 증가하는 추세에 있으며, 국민 1인당 차 소비량도 1990년 10g에서 2003년 80g정도로 8배정도 증가하였다. 이러한 추세라면 2011년에는 한국인 1인당 소비량이 150g에 이를것으로 추정하고 있는데 여기에서 주목할만 한 점은 녹차의 재배면적이 생산량의 증가와 더불어 소비량도 늘어나고 따라서 수입량도 점점 늘고 있다는 사실이다.[29]

29) 식품음료신문. 2005년12월22일자, 2006년 2월20일자

그동안 차 음료시장의 큰 비중을 차지하고 있었던 홍차시장은 점차 침체기로 접어들어 330억원 정도로 감소했으며, 반면에 녹차시장의 점유율은 50%가 넘은 폭발적인 신장세로 500억원 규모를 형성하고 있다. 녹차시장은 올해에도 20~30%의 높은 성장률로 600~700억 규모를 형성할 것으로 전망되며, 관련업계에 따르면 1,000억원대까지 확대될 가능성과 향후에도 성장이 더욱 지속될 것임을 시사하고 있다. [30)]

〈표3-1〉 2005년 녹차음료 시장 점유율 [31)]

2005년 한국 녹차음료 시장점유율			
업체명	점유율	업체명	점유율
롯데칠성	35%	동서식품	5%
동아오츠카	15%	한국콜카코라	4.7%
해태음료	11%	한국야쿠르트	1.5%
남양	9%	기타	0.8%

한국의 녹차음료는 15여개 이상의 업체에서 20여 개의 브랜드의 제품이 생산되고 있는데, 현재는 녹차음료의 매출이 각 업체 타 제품군의 매출에 비해 매우 미미한 부분을 차지하고 있지만 향후

30) 식품음료신문. 2005년12월22일자, 2006년 2월20일자
31) 姜福万. 「소비자 구매패턴 변화에 따른 녹차음료 패키지디자인 전략 연구」. P.34. (2007.2)

지속적인 성장이 기대되는 품목이기 때문에 제조업체마다 신제품 개발과 다각도의 활발한 마케팅활동을 전개하여 시장진입에 박차를 가하고 있다.

2. 중국 녹차음료 시장현황

중국차의 산지 분포범위와 규모는 북위 18~38도, 동경 94~122도의 범위내에 분포하고 있다. 중국의 차는 명대(明代)에서 청대(淸代)로 넘어오면서 크게 확장되어 현재까지 이어져 내려오고 있는데, 현대에 와서는 차가 생산되는 지역의 분포와 생산되는 차의 특성이 다르게 나타나므로 크게 네 지역으로 나누어 구분할 수 있는데, 명차의 산지는 시대별로 약간의 차이를 보이기도 하지만 특별히 산지와 생산량의 변화가 크지 않아 따로 조사에 포함시키지 않았다.

중국의 녹차음료는 한국과 달리 오랜시간에 걸쳐 꾸준히 발전해왔으며, 그 중에서 녹차음료가 약 70%이상의 소비를 하고 있는 것으로 조사되었다. 특히 중국의 녹차음료시장은 한국의 녹차음료 제품에 영향을 받은 유사제품으로 부터 시작되었다고 볼 수 있겠으나, 자세히 살펴보면 그러한 모방속에서 나름대로 자체의 문화적인 요소를 살린 약간의 차별화된 이미지로 발전해온 것을 차음료 시장현황을 통해 살펴볼 수 있었다.

차는 중국의 오랜 역사속에서 유서깊은 문화의 일부이자 탄산음

료나 쥬스 등 음료수보다 몇천년 앞서 음용했던 오랜 역사를 가지고 있는데, 만약 중국인들이 하루에 평균 3g의 차를 소비한다면, 년 평균 일인당 소비량은 1,095g이며 전국 14억 인구의 매년 소비량은 142.35만톤이라는 엄청난 소비가 이루어 진다고 볼 수 있겠다. 이는 현재 전세계적으로 거래되는 차 무역량보다 훨씬 많은 양이기에 결코 중국시장의 소비를 무시할 수 없다.

〈표3-2〉 2006년 중국 녹차음료 시장점유율[32]

2006년 중국 녹차음료 시장점유율			
업체명	점유율	업체명	점유율
통일(統一)	49%	삼득리(三得利)	5%
캉스푸(康師傅)	33%	정신(頂新)	4.7%
와하하(娃哈哈)	19%	하북쉬에르(旭日)	1%
코카콜라(可口可樂)	11%	기타	0.8%

32) 姜福万. 「소비자 구매패턴 변화에 따른 녹차음료 패키지디자인 전략 연구」 P.34. (2007.2)

한 · 중 녹차음료 브랜드현황 및 사례분석

1. 한국 녹차음료 브랜드현황 및 사례분석

글로벌화 된 현대사회에 있어서 각국의 시장은 점점 좁아지면서 새로운 시장개척을 위한 경쟁이 갈수록 치열해졌으며, 이에 따른 생산성 증대는 상품의 양산화와 상품유통의 속도를 더욱 빠르게 해 주었다. 이러한 상황에 대처하기 위해서 각 기업들은 품질향상, 브랜드 차별화, 상품의 다양화, 소비자 구매의욕 자극, 마케팅전략 수립, 유통의 원활화, 판매촉진을 위한 패키지디자인 연구 등을 보다 활발히 추진하고 있다.

한국의 음료시장은 소비인구에 비례하여 그 시장규모가 한정되어 있는데 반해 음료업체들은 다양한 제품과 마케팅전략, 지속적인 신제품개발로 시장의 우위를 차지하기 위해 갈수록 무한경쟁 구도를 보이고 있다. 더욱이 생활수준 향상으로 인해 "웰빙"이 하나의 시대적 트랜드로 열풍을 일으키게 됨에 따라 변화에 보수적이던 음료시장은 기존에 쉽게 변화하지 않던 탄산음료 중심의 시장에서 건강음료 시장으로 변화하고 있는데, 건강음료 소비의 중심은 주로 20~30대의 젊은 여성들로, 최근 녹차의 여러가지 기능들이 대중에게 알려지게 되면서 젊은 여성소비자들을 중심으로 녹차음료시장이 점차 확대되어 가고 있다.

한국은 현재 약 10여개 업체가 녹차음료시장에 뛰어들고 있으며, 현재는 녹차음료가 올리는 매출이 각 업체별 제품군 중에서 아주 저조한 상태이지만 앞으로 성장이 기대되는 품목이기 때문에 업체별로 판매량을 올리기 위한 전략을 기획하고 있다. 한국의 녹차음료 시장점유율 1위는 동원 F&B(40%)이고, 2위는 동아오츠카(20%), 3위는 롯데칠성(18%), 4위는 해태음료(10%), 동서식품(7%), 야쿠르트(5%), 기타 0.8% 순이다. [33]

동원 F&B "보성녹차"는 2002년부터 불기 시작한 "내 몸은 내가 생각한다"는 그린 신드롬과 웰빙(Well-being) 트랜드는 "녹차＝건강"이라는 공식을 소비자에게 불어 넣었는데, 이로 인하여 녹차의 매출이 증대되었으며, 녹차산지로 유명한 "보성"이라는 지역브랜드가 대기업을 비롯한 녹차의 특산물산업에 각광을 받고 있다. 그 외

33) 롯데칠성음료(주). 고객홍보팀

에도 프러덕트 리더쉽(Product Leadership)을 갖기 위해 100% 국내산 보성녹차잎만을 사용했다는 점이 소비자들에게 신뢰감을 심어줬고, 유리병(180ml), 캔(175ml, 210ml), PET용기(340ml, 1.5L) 등 경쟁사와 차별적인 다양한 용량의 패키지 제품으로 소비자의 선택의 폭을 넓혔다. 특히 340ml 제품을 내세워 TV, 라디오 등 매체광고에 주력하고 있는 동원 F&B는 20대의 음용자가 직접 선택 소비하는 수퍼마켓. 편의점 등에서 판매가 가장 높으며, 특히 고속도로 휴게소의 판매망을 적극 활용함으로써 매출 1위를 고수하고 있는데, 브랜드 출시 이후, 자칫 소홀하기 쉬운 지속적인 브랜드마케팅, 집중적인 제품 R&D를 통해 오늘날의 "동원 F&B 보성녹차"브랜드를 구축하였다.

최근 "동원 보성녹차"와 한판 겨루기를 하려는 후발브랜드들이 등장하고 있는데그중 시장에서 가장 약진하고 있는 동아오츠카의 "Natural, Best, Youth Tea"를 모토로 발매한 "그린타임(Green Time)" 녹차는 자연의 신선함과 건강함이 묻어나는 천연원료로, 차의 본고장인 중국에서 재배된 최고급 여린 찻잎만을 사용하여, 음용 시 젊음의 생동감과 푸르름을 느낄 수 있는 새로운 감각의 젊은 녹차음료란 컨셉으로 브랜드이미지를 구축하고 있다. "그린타임"은 많은 녹차음료 가운데, 유일한 영어식 브랜드네임으로 "녹차"라는 직접적인 브랜드네임을 활용하지 않고 우회적으로 "녹차를 마시며 쉬는시간"이란는 의미의 "그린타임"을 사용한것도 차별적인 접근이었다. 기존 녹차와 관련된 생활속의 녹차음료 컨셉으로 "극장에서", "도서관앞 잔디밭에서", "학교앞 카페테리아에서" 늘 함께하는 "그린타임"을 광고하고 있다.

현대약품도 최근 녹차 9잔 분량의 카테킨 성분을 함유한 "다슬림9 카테킨녹차"를 출시했는데 체지방 감소와 피부개선 등의 효과를 보기위해 필요한 하루 케테킨 권장량을 한병으로 섭취할 수 있도록 한 제품이다. 2005년 출시한 카테킨녹차 "다슬림 9"보다 성분 함량을 300mg 이상 늘렸으며, 한국 최초의 고함량 카테킨녹차를 표방한 제품으로 녹차음료 시장에 새로운 제품의 변화를 꾀하고 있다. 실제 녹차의 효능으로 알려진 노화방지, 체지방 감소, 항암작용 등에 좋은 녹차의 효능을 보려면 하루에 80ml 용량기준 9~10잔을 마셔야 하는데 "다슬림9 카테킨녹차"는 제품출시 단계에서부터 철저히 품질과 고객중심의 마케팅으로 "아는 사람들만 마시는 다이어트 녹차"로 마니아층 형성을 꾀하고 있다.[34]

롯데칠성은 녹차음료시장에서도 1위 자리를 차지한다는 계획아래 "지리산 생녹차"를 녹차시장의 대표주자로 키우고 있다. 또한, 한국 코카콜라의 "맑은하루"와 "산뜻한 하루녹차" 및 "사월사랑 보성녹차"의 특징은 차별화된 패키지디자인에 있는데, 녹차음료에 적용된 인체공학적인 페트병은 녹차음료시장에서 차별화된 브랜드이미지를 확보할 수 있는 패키지디자인이라 할 수 있다.

이제 한국의 녹차음료시장은 본격적인 춘추전국시대에 돌입했는데, 녹차음료는 제품고유의 차별화된 맛과 녹차의 주요성분인 카테킨 함량을 차별화 컨셉으로 내세우며 젊은층에게 다양한 마케팅 전략으로 어필하고 있다.

34) 전성민. 「녹차 소비자의 연령층 변화에 따른 브랜드 아이덴티티에 관한 연구」 P.43-46. (2006)

⟨표3-3⟩ 한국 녹차음료시장 업체별 현황

업체명	제품명	컨셉	단량	원산지
동원F&B	보성녹차	국내산 보성녹차	캔(175,210), 병(180) PET[38](340,1.5L)	국산
동원F&B	사월愛 보성녹차	국내산 보성녹차	PET(470ml)	보성산
	녹차 빈	부드러운 신개념 웰빙음료	유리병(180ml)	보성산
동아오츠카	그린타임 두번째	젊은 감각 건강녹차	PET(410ml)	중국산
롯데칠성	차우리	비발효 전통녹차	캔(175,240ml) PET(350,500,1.5L)	국산
	生녹차	순한 맛/진한 맛	캔(175ml) PET(340ml)	국산
해 태	T(티)	세련된 멋 (냉온장)	캔(175ml)	국산
한국 야쿠르트	푸른 녹차	그린마케팅	캔(175ml) PET(350,500L)	국산
남 양	17녹차	건강녹차	캔(180ml) PET(340ml,1.5L)	국산
동 서	동서녹차	전통식품	캔(175ml) PET(250,500L)	국산
한국 코카콜라	산뜻한 하루녹차	깔끔한 녹차	PET(450ml)	국산
	맑은 하루녹차	깔끔한 녹차	PET(350ml,1.5L)	국산
현대약품	다슬림9 녹차	고함량 카데킨 녹차	PET(350ml)	국산
웅진식품	제주 삼다수녹차	제주 삼다수녹차	PET(340ml)	국산

1) 보성녹차-동원F&B

최초의 녹차음료 브랜드라는 이미지와 다양한 포장단위의 용기 등으로 한국의 녹차음료 시장에서 1위를 달리고 있는 (주)동원 F&B 는 다양한 제품을 꾸준히 출시하고 있는데, "보성녹차"는 한국 녹차 재배지의 대표적 생산지인 "보성"을 브랜드네임으로 활용하여 제품의 신뢰성을 부각시켰다.

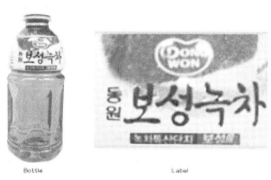

〈그림3-1〉 "보성녹차" 음료의 라벨과 용기형태

① 브랜드 분석
 - 지역명 "보성"을 브랜드에 도입한 최초의 녹차음료로서 다양한 용량의 포장.
 - 다른 브랜드에 비해 떫은맛과 보수적이미지의 패키지디자인.

② 패키지디자인
 기존제품에서는 깨끗하고 시원한 물의 이미지 표현을 위해 라벨의 바탕을 은백색으로 처리하였고, 브랜드로고타입은 전통적인 녹차의 느낌을 표현하기 위해 궁서체로 "보성녹차"를 표현하였는

데, 물에 녹찻잎이 떠있는 느낌의 로고타입과 함께 "보성"을 강조하는 레이아웃을 보여주고 있다. 푸른색의 브랜드심볼을 첨가하여 젊은 이미지를 부각시킴과 동시에 소비자에게 연상시킬 수 있도록 하였다.

③ 용기디자인

한국 녹차음료 제품중 가장 복잡한 전통적인 용기형태로서, 둥글게 볼륨감을 주었지만. 전체적으로 현대적이지 못한 산만한 이미지이다.

2) 사월愛 보성녹차-동원 F&B

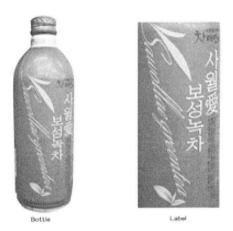

〈그림3-2〉 "사월愛" 보성녹차음료의 라벨과 용기형태

① 브랜드 분석

- 100% 보성산 녹차잎을 사용하여 차별화된 깊은 맛을 강조.

- 젊은감각의 브랜드이미지를 살려주는 패키지디자인.

- 세련된 감각의 포장재로 소비자의 개성을 표현.

- 차별화 된 470ml의 대용량의 용기.[35)]

② 패키지디자인

강한 개성을 지닌 20대 젊은 소비자층을 주타겟으로 하고 있는 제품으로서 차별화된 브랜드로고타입을 사용하여 감성적인 느낌으로 디자인하였는데, 녹색을 메인칼라로 하는 패키지디자인은 자연의 녹차이미지를 전달해 주고있다.

③ 용기디자인

글로벌 시장에 따른 각국의 소비자의 구매패턴 다양화에 적극 대응하기 위한 전략으로서 모던한 느낌의 용기디자인을 개발하였다.

3) 다슬림 9-현대약품

한국 최초의 고함량 카테킨 녹차를 표방한 제품으로 카테킨 성분이 9배 이상 함유되어 있는데, 한병으로 하루 9잔의 녹차를 마시는 효과가 있다는 "9"의 의미로 "9"가 가지고 있는 가득차다라는 의미를 적절히 조화시킨 브랜드이다.

35) http://www.dw.co.kr/default.htm

Bottle Label

〈그림3-3〉 "다슬림 9" 녹차음료의 라벨과 용기형태

① 브랜드 분석

- 고함량의 카테킨이 함유된 차별화된 녹차음료.
- 후발브랜드의 등장으로 혼합차 음료 등 유사제품의 시장위협.

② 패키지디자인

"카테킨 녹차"라는 것을 시각적으로 강조하였으며, 다이어트 이미지를 강조하기 위해 주된 색상으로 사용된 녹색과 연두색이 용기 전체에 도입되어 명쾌하고 시원한 이미지를 전달한다. 프리체스타일의 로고타입은 보성녹차와 같이 사선구도의 레이아웃 형식을 취하고 있다.

③ 용기디자인

독자적인 기술을 활용한 프리미엄급으로 맛이 깔끔하며, 다이어트 이미지를 주는 부드러운 형태의 용기디자인은 타 녹차음료 제품에 비해 여성적인 이미지를 준다.

4) 산뜻한 하루-한국 코카콜라

탄산음료의 대명사인 코카콜라가 녹차음료시장에 발을 내디뎠다. 120년 역사를 가진 코카콜라의 제조기술과 마케팅능력을 결합하여 만든 "산뜻한 하루녹차"는 현미맛과 순한맛을 구분하여 디자인하였고 소비자가 제품선택에 있어서 기회의 폭을 넓히도록 하였다.

Bottle Label

〈그림3-4〉 "산뜻한 하루" 녹차음료의 라벨과 용기형태

① 브랜드 분석
 - 녹차음료시장의 높은 성장세에 부응하기 위한 브랜드 구축.
 - 여성들의 날씬한 몸매에 대한 열망에 부응.
 - 타 녹차음료와 달리 떫은맛이 덜하고 고소한맛이 더함.

② 패키지디자인
 흰색배경에 청색과 녹색의 시원한 느낌의 레이아웃으로 젊은 소비자층을 겨냥한 녹차음료의 브랜드컨셉을 더욱 실감나게 표현

하고 있다.

③ 용기디자인

전통적이면서 심플한 요소가 어우러지는 형태의 용기디자인으로
유행에 민감한 젊은 소비자층을 타겟으로 하였다.

5) 그린타임 두번째-동아오츠카

〈그림3-5〉 "두번째" 녹차음료의 라벨과 용기형태

① 브랜드 분석

- 건강에 관심이 높은 소비자의 기대에 부응.

- 기존 녹차 특유의 떫은맛을 줄여 젊은 소비층에 어필.

- 녹차시장의 가장 높은 성장세를 보이고 있는 브랜드.

- 젊은이들이 부담 없이 즐길 수 있는 깔끔한 이미지.

② Package Design

영문이미지의 "그린타임(Green-time)"이라는 브랜드네임과 한글

제품명 "두번째"를 이용한 타이포그래피 느낌의 디자인은 경쟁 녹차음료 패키지디자인과 차별화된 이미지를 확보하여 젊은 소비자들의 흥미를 유발시켜 준다. 특히 현대적인 이미지를 주는 모던한 느낌의 로고타입과 녹색을 이용한 그래픽이미지는 차별화된 개성의 상큼함을 느낄 수 있다.

③ Bottle Design

인체공학을 이용한 스커트형(여성의 미니스커트) PET용기로서, 경쟁제품에 비해 상대적으로 날씬한 바디는 손에 쥐기 좋을 뿐 아니라 굵기가 가는 만큼 가볍고 상쾌한 느낌을 준다.

6) 17차-남양유업

〈그림3-6〉 "17차" 의 라벨과 용기형태

① 브랜드 분석

- 건강과 다이어트에 도움을 주는 기능성 녹차음료.
- 브랜드로고타입의 가독성이 경쟁제품에 비해 떨어진다.
- 젊은 여성소비자들의 날씬한 몸매에 대한 기대이미지.
- 다른 녹차음료에 비해 다소 높은 가격대의 제품.
- 17가지 성분을 함유한 새로운 혼합차 개념의 차별화된 녹차
 음료.

② Package Design

브랜드로고타입은 젊은 여성소비자들의 취향에 맞게 부드러운 이미지로 디자인되었으나 가독성이 떨어지는 단점이 있으며, 녹차잎 형태를 그래픽 패턴으로 디자인하여 자연친화적인 이미지를 살렸다. 연두색을 주색으로한 소박한 이미지를 주는 라벨디자인은 깨끗한 녹차음료의 이미지를 느끼게 한다.

③ Bottle Design

짧고 굵은 형태에 둥글게 볼륨감을 추가시킨 용기디자인은 비교적 안정감은 있으나 경쟁제품에 비해서 특징이 없어 차별화가 떨어지고, 젊은 여성소비자들의 감각을 자극하는 디자인과는 거리가 멀다.

2. 중국 녹차음료 브랜드현황 및 사례분석

　최근들어 중국은 녹차의 항암작용 등 여러가지 효능이 부각되면서 녹차 소비가 급격히 증가하고 있으며, 특히 중국의 경제성장과 더불어 소비패턴의 변화에 따라 바로 음용할 수 있고 휴대하기 편리한 녹차음료가 젊은 소비자들에게 높은 인기를 누리고 있다. 중국의 차음료 생산량은 1997년부터 2001년까지 5년간에 280만톤이나 증가하여 평균성장속도가 100%에 달하였고, 2001년 중국의 차음료 생산량은 300만톤으로서 세계의 차음료시장의 20%를 차지하였는데 이는 세계 5위의 수준이었다. 차음료는 차와 같은 여러가지 인체에 유익한 성분을 함유하고 있고 다른 음료수와 비교하였을 때 건강을 지킬 수 있다는 면에서 많은 사람들이 차음료를 선호하고 있는데, 2001년부터 차음료시장은 매년 20% 가까이 성장하였다. 중국의 녹차음료는 한국의 녹차음료와 크게 다르지 않으나, 전체적인 칼라는 녹차의 맛에 따라 연한 그린칼라는 순한 맛을 가지며, 진한 그린칼라의 경우 녹차의 진한(떫은맛이 강한) 맛이 강하다. 또한 한 업체에서 두가지 맛을 동시에 만들어 소비자의 선택의 폭을 넓힌것도 한국 녹차음료와의 차이점이며, 녹차음료의 종류로는 자연녹차, 물녹차, 빙(冰)녹차, 우롱차 등이 있는데, 현재 중국에서 차음료를 마시는 것은 시대적 유행으로 되어있으며 통계에 따르면 14세에서 35세까지의 젊은 소비자들이 차음료시장의 주요 소비자들이다.

〈표3-4〉 2001-2005년 중국차 음료 판매량 및 판매액 [36]

	2001년	2002년	2003년	2004년	2005년
판매량(만톤)	253	332	415	486	583
판매액(억위안)	155	191	226	275	330

중국의 녹차음료시장은 최근들어 각광받는 새로운 산업으로서 급성장하고 있는데, 전체업계는 뚜렷한 특징을 가지고 있는데 표에서 보다시피 여러가지 브랜드가 공존하고 있지만 강사부녹차(康师傅绿茶), 통일녹차(统一绿茶), 와하하녹차(娃哈哈绿茶), 사득리(三得利), 욱일승승(旭日升) 등의 브랜드가 판매액과 판매량에서 앞서고 있는데 이러한 추세에 편승하여 세계 유명한 식품업체들이 중국 녹차음료시장에 앞다투어 진출하고 있다. 화동지역은 예로부터 녹차를 음용하는 전통을 가지고 있는데, 최근들어 경제성장으로 인한 소비자들이 건강에 대한 관심이 모아지면서 녹차음료 역시 화동지역을 비롯하여 서남지역과 서부지역, 북부지역 등에서 활발한 소비가 이루어지고 있다.

36) 추절:http://www.liaocha.com/index.asp 崔凱(麥杰管理諮詢)

〈표3-5〉 중국 녹차음료 브랜드별 시장 업체별 현황

업체명	제품명 (한자)	제품명 (한글)	컨셉	용기재질 및 용량	원산지
정 신 (顶 新)	康师傅绿茶	캉스부 녹차	젊은 감각 건강녹차	PET (500ml/1L/1.5L) 종지지(250ml)	중국산
	康师傅冰绿茶	캉스부 빙 녹차	젊은 감각 건강녹차	PET (500ml)	중국산
통 일 (统 一)	统一绿茶	통일녹차	자연에 가깝다	PET (500ml /1.5L) 종지(250ml)	중국산
	茶里王绿茶	차이와 녹차	유머적인 녹차	PET (560ml)	중국산
와하하 (娃哈哈)	娃哈哈绿茶	와하하 녹차	건강녹차	PET (500ml/1.5L)	중국산
	龙井绿茶	용전녹차	건강녹차	PET (500ml)	중국산
코카콜라 (可口可乐)	茶研工坊	차연공방	녹차+초본 (초본=건강)	PET (470ml)	중국산
상득리 (三得利)	三得利乌龙茶	상득리 우룽차	무설탕	PET (500ml)	중국산
하북쉬에르 (河北旭日)	旭日升绿茶	쉬에르 녹차	방차	PET (350ml)	중국산
길림성다리 (吉林达利)	达利园绿茶	다리원 녹차	벌꿀 녹차	PET (500ml)	중국산

1) 캉스부녹차(康师傅绿茶)-정신

중국 녹차시장에서 판매율 1위의 녹차음료. 대만 독자기업으로
써 "캉스부"(康师傅) 브랜드로 유명한 중국최대의 라면생산업체인데,
주력제품인 라면을 비롯하여 빙홍차(冰红茶), 우룽차(乌龙茶), 녹차
(绿茶)등의 음료를 생산한다.

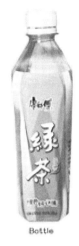

Bottle Label

〈그림3-7〉 "캉스부" 녹차음료의 라벨과 용기형태

① 브랜드 분석

- 저가당(자연꿀물)을 강조한 녹차음료로 차별화.
- 중국 녹차시장의 최신 브랜드로 참신한 이미지.
- 녹차음료시장에서 높은 성장세 유지.

② Package Design

경쟁제품과 확실한 차별화 요소를 주기 위해 개성있는 형태의 용
기디자인을 새롭게 도입하였으며, 녹차잎 형태의 과감한 구성의
그래픽패턴과 백색의 프리스타일의 로고타입 사용하여 산뜻하며
시원한 느낌의 차별화된 디자인.

③ Bottle Design

경쟁제품과의 차별화를 위한 팔각형태의 사용이 편리한 용기디

자인을 체택하여, 젊은 소비자들이 선호하는 현대적 이미지 구현에 성공.

2) 차리왕녹차(茶里王绿茶)-통일

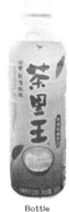
Bottle

Label

〈그림3-8〉 "차리왕" 녹차음료의 라벨과 용기형태

① 브랜드 분석
- 일본풍의 이미지를 주는 녹차음료.
- 직장인들이 부담없이 즐길 수 있는 깔끔한 맛.
- 일본기술을 도입한 무설탕 녹차.

② Package Design
부드러운 프리체스타일의 브랜드로고타입, 노란색과 녹색의 색상대비, 과감한 가로형 레이아웃 등의 패키지디자인은 기존의 중

국제품에서 볼 수 있는 전통이미지가 아닌 이국적인 스타일로서 오히려 일본에서 흔히 볼 수 있는 제품이미지를 연상시키는 디자인이다.

③ Bottle Design

편안한 느낌의 모던한 형태의 용기디자인으로서 중국 녹차음료 제품중 유일하게 560ml 용량의 PET용기를 사용하여 젊은층의 소비자나 주로 직장인들이 간편하게 사용할 수 있게 디자인되었다.

3) 통일녹차(统一冰绿茶)-통일

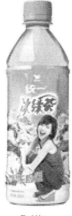
Bottle

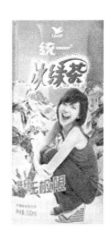
Label

〈그림3-9〉"통일"녹차음료의 라벨과 용기형태

① 브랜드 분석

- 신선한 자연을 연상시키는 개성있는 브랜드이미지.

- 중국의 가장 대중적인 녹차음료 브랜드.
- 젊은이들이 부담 없이 즐길 수 있는 깔끔한 녹차.
- 여성 소비자들의 날씬한 몸매를 위한 음료이미지.

② Package Design

브랜드네이밍을 "통일녹차"에서 "통일"로 교체하면서 동시에 새로운 라벨디자인을 도입하였는데, 그동안의 중국 전통이미지에서 탈피하여 소비자에게 색다른 흥미를 유발시켜 주는 현대적이고 여성스러운 이미지의 디자인을 체택하였으나, 브랜드로고타입의 가독성이 떨어진다.

③ Bottle Design

짧고 굵은 목의 단순한 형태의 용기는 대중적인 이미지가 강하며, 라벨과 조화를 이루는 일체감 있는 용기형태는 제품의 주목성을 높여준다.

4) 차연공방녹차(茶研工坊綠茶)-중국 코카콜라-

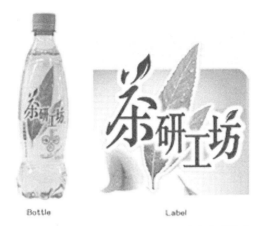

Bottle Label

〈그림3-10〉 "차연공방" 녹차음료의 라벨과 용기형태

① 브랜드 분석

- 중국의 전통과 현대이미지가 결합된 개성있는 녹차음료 브랜드.
- 부드러운 여성이미지의 녹차음료.
- 가장 최근의 브랜드로 참신한 이미지.

② Package Design

패키지에 있어서 흰색 라벨과 투명한 용기를 통해 비치는 연두색 녹차 내용물의 조화는 시각적으로 시원하면서도 상쾌하고 깨끗한 느낌을 준다. "茶研工坊(차연공방)"의 브랜드로고타입은 현대적인 느낌의 명조체와 전통적인 느낌의 붓글씨체를 차별화된 굵기로 변화있게 결합하여, 경쟁제품에 비해 시각적, 형태적으로 차별화 요소가 강한 패키지디자인이다.

③ Bottle Design

여성의 이미지를 강조한 부드러운 느낌의 용기디자인으로, 경쟁
제품에 비해 상대적으로 날씬한 용기의 바디부분은 사용감이 우
수하고 상쾌한 느낌을 준다.

한·중 녹차음료 패키지디자인 비교분석

패키지디자인은 브랜드 로고타입(Brand Logotype), 브랜드칼라(Brand Color), 일러스트레이션 및 사진(Ilustration & Photography), 심볼 및 캐릭터(Symbol & Character), 레이아웃(Lay Out) 등의 시각전달요소가 효과적으로 구성되어야 하는데, 이러한 다양한 시각전달요소는 소비자의 의식을 자극하여 제품의 판매를 촉진시키는 중요한 요소가 된다.

제3장에서는 한국과 중국의 녹차음료 패키지디자인에 나타난 브랜드 로고타입(Brand Logotype), 브랜드칼라(Brand Color), 일러스트레이션(Ilustration), 레이아웃(Lay Out), 용기형태 등 시각전달요소의 일반적인 비교분석을 통하여 문제점과 개선방안 등을 연구해 보기로 한다.

1. 브랜드 로고타입(Brand Logotype)

브랜드 로고타입은 각 제품이 가진 의미를 합리적, 효과적으로 신속하게 전달하기 위한 수단으로 제품의 개성과 특성을 대변해 주는 이미지 표현이다. 따라서 그 제품을 담고 있는 패키지를 연상시키게 하는데, 가장 확실하게 기억되는 것이 상품 명칭을 시각화한 브랜드 로고타입이 될 수 있다.[37]

로고타입은 하나의 기호로서 의미내용을 함축하고 있지만 그 자체로서 의사소통을 위한 시각언어로서 상징화되고 있다. 브랜드 로고타입 디자인은 바로 브랜드의 퍼스낼리티의 본질과 연결되는 요소이며 브랜드 퍼스낼리티 자체이기 때문에 그 이미지는 소비자에게 깊은 인상을 주게 될 것이다.[38]

〈표3-6〉 업체별 한·중 녹차음료 브랜드 로고타입 비교분석

	브랜드 로고타입	브랜드네임 및 로고타입의 특성 비교
한국	보성녹차	보성녹차-동원F&B 녹차 재배지의 "보성"을 브랜드네임으로 도입하여 브랜드가치를 높이고 있으며, 붓글씨체를 사용하여 전통 녹차이미지를 나타내었으나 차별화가 부족하다.
	생녹차	지리산 생녹차-롯데칠성음료 한글의 조합이 부자연스럽고, 전체적으로 브랜드네임의 연결성이 부족하다.

37) 박규원, 〈현대 포장 디자인〉, p.140
38) 최동신, 〈장수 브랜드와 패키지 디자인 관계연구〉〈한국패키지디자인학회논문집〉, 제14호.

	브랜드 로고타입	브랜드네임 및 로고타입의 특성 비교
한국	다슬림9	**다슬림 9-현대약품** 전통적인 이미지의 붓글씨체를 사용하고 있으며, "다슬림"과 "9"의 연결을 비대칭 레이아웃으로 디자인하여 주목성을 높였다.
	티	**티-해태음료** 심플하고 기억하기 쉬운 "티"라는 독특한 브랜드네임으로 개성적인 붓글씨체를 사용하고 있으며, 짧은 브랜드네임으로 깔끔하고 세계적인 느낌을 준다.
	맑은하루	**맑은 하루-한국코카콜라** 세리프체로 제작된 로고타입은 깔끔하면서 특징이 있다.
	17茶	**17차-남양** 여성취향의 로고타입으로 부드러운 제품이미지를 잘 표현해 주고 있으나, 반면에 시각적으로 주목성이 떨어진다.
	두번째	**그린타이 두 번째-동아오츠카** 강렬하면서도 심플한 느낌의 로고타입으로 장식적인 요소는 배제하고 주목성에 큰 비중을 두고 있어 간결하며 안정감이 있다.
중국	綠茶	**캉스부녹차(康师傅绿茶)** 캘리그래피를 이용하여 보다 정갈한 제품이미지를 느끼게 하며, 세로배열의 레이아웃은 중국의 이미지를 강하게 보여준다.
	绿茶	**다리원녹차(达利园绿茶)** 일반 서체가 아닌 붓글씨로 제작한 로고타입은 전통있는 제품의 브랜드이미지로서 소비자에게 신뢰를 준다.
	茶里王	**차리왕녹차(茶里王绿茶)-통일** 전통적인 붓글씨체로 제작된 로고타입은 오래전부터 전통적인 방식의 "차리왕"의 이미지를 보여주고 있다.
	冰绿茶	**통일녹차(统一冰绿茶)-통일** 굵기의 변화와 율동감과 장식성이 강한 서체의 로고타입으로 표현되고 있다.

	브랜드 로고타입	브랜드네임 및 로고타입의 특성 비교
중국	绿茶	쉬에르녹차(旭日升绿茶-하북쉬에르 붓글씨체의 전통이미지의 서체와 명조의 로고타입으로 표현되고 있다.
	茶研工坊	차연공방(茶研工坊)-중국 코카콜라 현대적 느낌의 "명조"와 전통적인 느낌의 붓글씨체를 결합하여 굵기의 변화를 준 장식성이 강한 비대칭 로고타입으로 표현되고 있다.

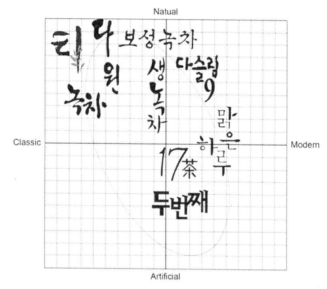

〈그림3-11〉 한국 녹차음료 브랜드 로고타입 Image Positioning Map

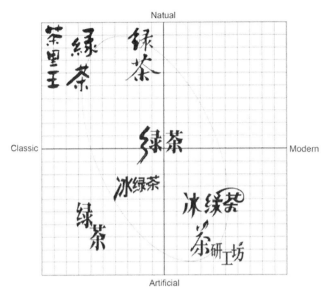

〈그림3-12〉 중국 녹차음료 브랜드 로고타입 Image Positioning Map

한국의 녹차음료 패키지디자인에서 브랜드 로고타입의 경우 클래식한 경향보다는 모던하고 내츄럴한 이미지의 서체로 대부분 세리프타입의 붓글씨체를 사용하고 있는 반면에, 중국의 녹차음료 패키지디자인에서는 모던한 경향보다는 클래식하고 내츄럴한 이미지의 서체로 대부분 명조체와 전통적인 붓글씨체를 결합하여 굵기에 율동감이 강한 장식적 요소의 로고타입이 사용되고 있다.

<表3-7> 한·중 녹차 패키지디자인의 로고타입 비교

구 분	한국	중국
명조체	10%	15%
고딕체	5%	5%
장식체	15%	40%
붓글씨체	65%	40%
영문체	0%	0%
숫자체	5%	0%

2. 브랜드 칼라(Brand Color)

인간에게 있어서 눈을 통하여 시각적인 자극을 가장 빠르게 전달하는 요소는 칼라(Color)라고 할 수 있겠는데, 이러한 칼라는 패키지디자인에 있어서 로고타입, 심벌마크와 캐릭터, 레이아웃, 인쇄 및 후가공 등을 인식하기 이전에 인간의 의식에 우선적으로 지각되는 빠른 속도성을 가지고 있다. 형태는 어느 정도의 윤곽을 보아야만 인지가 되지만 칼라는 전체를 보지 않고 일부만 보아도 그 특성을 인식할 수 있다.[39]

인간은 세상의 모든 정보를 거의 대부분 눈을 통해 시각적으로 사물을 인식하고 있는데, 인간의 오감중에서 정보능력이 가장 우수한 것이 시각이라고 할 수 있겠다. 시각적으로 판단하는 인상중 80%가 칼라에 의한 것인데, 제품의 성능보다 감성에 비중을 두는

39) 박규원. 〈현대 포장 디자인〉. p.158

	브랜드 네임	Main color		Sub color
중국	용전녹차(龙井绿茶) - 와하하	Main color 1 PLUE	Main color 2 WHITE	Sub color RED
	차연공방(茶研工坊) - 중국코카콜라	Main color 1 YELLOW	Main color 2 GREEN	Sub color BLACK
	다리원녹차(达利园绿茶)	Main color 1 YELLOW	Main color 2 GREEN	Sub color RED+BLACK
	상득리우룽차 (三得利乌龙茶)	Main color 1 WHITE	Main color 2 BLACK	Sub color RED

	구 분	한 국	중 국
결과	GREEN	65%	50%
	YELLOW	15%	40%
	PLUE	5%	0%
	WHITE	15%	5%
	BLACK	0%	5%
	계	100%	100%

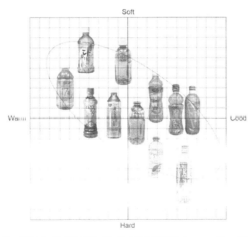

〈그림3-13〉 한국 녹차음료 패키지의 브랜드칼라 Image Positioning Map

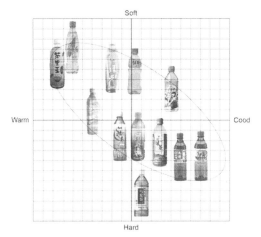

〈그림3-14〉 중국 녹차음료 패키지의 브랜드칼라 Image Positioning Map

3. 일러스트레이션(Ilustration)

일러스트레이션은 순수회화와는 달리 목적을 전달하기 위한 그림이며, 문자나 시진과 연관시켜 사용하기도 한다. 패키지디자인에 표현되는 일러스트레이션나 사진 등은 제품의 특성을 알리는데 가장 직접적인 표현요소이며, 소비자의 감성적 요구를 충족시키는 마케팅도구가 된다. 제품의 패키지디자인에서 일러스트레이션은 표현된 문안보다는 먼저 눈에 들어오고 오랫동안 기억되도록 해주어 훨씬 더 효과적일 수 있다.[43]

43) 김광현, 〈포장디자인, 조형사〉, p.62. (1991)

일러스트레이션은 제품의 내용물을 직접적으로 설명하는 역할을 하기 때문에 소비자에게 가능한 내용물의 의미를 빠르게 인지시켜 전달할 수 있어야 하며, 특히 음료 패키지디자인에 있어서 일러스트레이션은 음료제품 각각의 내용물과 관련된 맛의 이미지적인 표현이 가능해 미각을 돋구게 할 수 있어 소비자의 구매욕구에 직접적으로 영향을 끼치는 매우 중요한 요소라 할 수 있다.

특히 녹차음료 패키지디자인에서는 시각전달요소중에서 일러스트레이션의 면적이 많이 할애되어 제품의 특징을 빠르게 전달할 수 있는 장점이 있지만, 제조회사별 대부분의 녹차음료 브랜드에 비슷한 이미지의 일러스트레이션과 사진이미지를 사용한 결과 브랜드별로 차별화가 되지 않는 단점이 있다.

한국과 중국의 녹차음료 패키지디자인에 사용된 시각전달요소 중의 하나인 일러스트레이션 및 사진(IIustration & Photography)에 관련된 분석을 하기 위하여 이미지맵(Image Positioning Map)을 통해 일러스트레이션의 사실적 표현, 상징적표현, 기법상에 있어서의 드로잉(Drawing)에 의한 표현, 사진(Photography)을 통한 표현 등으로 구분하여 비교 분석해 보았다.

〈그림3-15〉 한 · 중 녹차음료 패키지의 Ilustration Image Positioning Map
녹차밭(구상적) Ilustration 분석

〈그림3-16〉 한 · 중 녹차음료 패키지의 Ilustration Image Positioning Map
여인(반구상적. 구상) Ilustration 분석

〈그림3-17〉 한 · 중 녹차음료 패키지의 Ilustration Image Positioning Map
녹차잎(반구상) Ilustration 분석

〈그림3-18〉 한 · 중 녹차음료 패키지의 Ilustration Image Positioning Map
문자(기호) Ilustration 분석

〈표3-9〉 한·중 녹차음료 패키지의 일러스트레이션 사용빈도

구 분	일러스트레이션	사진이미지	기타
한 국	75%	20%	10%
중 국	40%	50%	10%

　　한국과 중국의 녹차음료 패키지디자인에 있어서 일러스트레이션과 사진이미지의 사용현황은 〈표3-10〉에서 보는 바와 같이 일러스트레이션 사용은 한국 75%, 중국 40%, 사진이미지 사용은 한국 20%, 중국 50%로 나타났다.

〈표3-10〉 한·중 녹차음료 패키지 일러스트레이션의 표현형식

구분	한 국	중 국
추상적 표현	5%	5%
구상적 표현	15%	55%
반구상적 표현	65%	30%
문자나 기호	15%	10%
계	100%	100%

　　한국 녹차음료 패키지디자인에 표현된 11개의 일러스트레이션을 살펴보면 모든 제품들은 제품의 원재료인 녹차의 싱싱한 잎을 주된 이미지로 디자인하였으며, 표현형식에 있어서는 사실적인 방법을 주로 사용한 것으로 나타났다. 중국 녹차음료 패키지디자인에 표현된 9개의 일러스트레이션은 75%의 제품이 원재료인 녹차잎의 이미지를 이용한 디자인을 사용하고 있는데 사실적 표현보다는 비사실적인 표현기법을 주로 사용한것으로 나타났다.

한국과 중국의 녹차음료에 나타난 일러스트레이션의 표형양식을 비교분석한 결과 반구상적인 표현이 한국 65%, 중국 30%로 한국 녹차음료의 일러스트레이션 중에서 가장 많이 사용되며, 구상적 표현은 한국 15%, 중국 55%로 특히 중국 녹차음료에서 많이 사용되고 있다.

4. 레이아웃(Lay Out)

"소비자가 쇼핑을 하는 5초동안 패키지디자인은 상품판매의 최후의 수레바퀴가 된다"[44]라는 말이 있듯이 매장에 진열된 제품은 소비자가 보아서 한눈에 간결하게 들어와야 한다. 따라서 제품의 패키지디자인 개발시에는 레이아웃(Lay Out)의 기본조건인 주목성, 가독성, 명쾌성, 조형성, 창조성 등을 충분히 고려해야 하는데, 이는 패키지디자인의 여러가지 시각적인 요소들을 아우르는 새롭게 차별화된 공간이 될 수 있도록 종합적인 구성력과 치밀한 조합능력이 요구된다. 조합에 있어서는 시각적인 구성요소들의 독자적인 역할과 동시에 전체로서의 통일된 질서감각이 필요하며, 의도하고자 하는 목적에 의해 적합한 배열이 될 수 있도록 시각적인 효과를 고려하는 것이다. 이처럼 패키지디자인에 있어서 레이아웃은 소비자의

44) 이근해, 〈기존 고급 화장품 디자인의 시각요소 분석을 통한 국내 중장년층 대상의 화장품 패키지디자인 제안〉. p.30. (2005)

심리를 안정감있게 하여주고, 제품의 패키지디자인을 경쟁제품과 차별화시켜 주는데 그 목적이 있다.

동일 브랜드로고와 심벌마크, 일러스트 등을 사용한 패키지디자인에 있어서도 레이아웃을 어떻게 적용하느냐에 따라 제품의 이미지는 매우 달라지게 되는데, 이처럼 패키지디자인에서의 레이아웃은 그 제품의 용도와 특성에 가장 적합한 방향으로 연구되어 디자인되어야 한다. 일반적인 분석에 따르면 중국의 녹차음료 패키지디자인의 레이아웃은 대부분 안정감을 위주로 디자인되었으며, 한국 녹차음료 패키지디자인의 레이아웃은 안정감보다는 개성적인 독창성으로 차별화된 이미지를 나타내 주고 있다.

1) 레이아웃과 사진이미지

사진은 인간의 눈을 가장 닮은 표현수단으로 인간이 보는 그대로 사실적으로 재현되며 사실적 보고기능을 가지고 있기 때문이다. 또한 기계에 의해 피사체를 정확하게 묘사한 것이므로 사실성이 강하며 보는 이에게 실감나게 보여 줄 수 있고 시선을 강하게 끌어 보는 사람의 주목성을 높일 수 있으며 현실성과 진실성을 표현함에 있어 가장 훌륭한 요소를 가지고 있다.[45]

45) 정혜선. 〈국내 문화 포스터에 나타난 그래픽 디자인 연구〉 영남대학교 대학원 석사논문. p.62. (1993)

〈표3-11〉 한·중 녹차음료 패키지디자인의 사진이미지와 면적 대비 비교

구 분	한국	중국
크 다	50%	62%
보통이다	32%	25%
작 다	15%	10%
기타	3%	3%
계	100%	100%

〈표3-12〉 한·중 녹차음료 패키지디자인의 사진이미지 위치 비교

구 분	한국	중국
좌측 상단	0%	5%
좌 측	0%	0%
좌측 하단	0%	0%
중 앙	25%	40%
중안 하단	15%	10%
중앙 상단	50%	45%
우 측	5%	0%
우측 하단	5%	0%
계	100%	100%

2) 레이아웃과 타이포그래피

타이포그래피의 원래 의미는 활판인쇄술이라는 뜻이며 활자에 의한 매스커뮤니케이션의 수단으로 해석하게된 것은 근대에 이르러서인데, 과거에는 타이포그래피를 인쇄로서의 활판술을 의미하거나, 또는 넓은 의미로 인쇄술 전반에 대한 것을 지칭하기도 하였다. 하지만 현대적 개념의 타이포그래피는 이보다 훨씬 폭넓은 의미로 통용되고 있는데, 오늘날에 있어서 타이포그래피의 역할은 디자인에 관련되는 모든 요소 즉 이미지, 타입, 그래픽 요소, 색채, 레

이아웃 그리고 마케팅에 이르기까지 디자인에 관여되는 모든 행위를 총체적으로 관리하는 명실공히 "시각디자인의 요체"이다. [46) 이처럼 패키지디자인상에 있어서 중요한 요체가 되는 타이포그래피를 레이아웃 구성요소들간의 조화를 이루기 위한 배려는 매우 중요한 부분이라고 할 수 있겠다.

〈표3-13〉 한 · 중 녹차 패키지디자인의 타이포그래피 위치 비교

구 분	한 국	중 국
상단 가로쓰기	30%	50%
중단 가로쓰기	15%	15%
하단 가로쓰기	5%	0%
좌측 세로쓰기	0%	5%
중앙 세로쓰기	40%	30%
우측 세로쓰기	10%	0%
계	100%	100%

3) 레이아웃과 여백

패키지디자인에 있어서 여백(white space)은 패키지 표면에서 비워진 흰 공간을 의미하는데, 이러한 여백은 디자이너의 의도를 가진 공간이며, 타이포그래피, 사진 및 일러스트레이션 등의 다른 레이아웃 구성요소들에 의해 남겨진 불필요한 네거티브(negative)한 공간이 아닌 새로운 의미를 부여하는 포지티브(positive)한 공간이기도 하다. 이러한 여백으로 인하여 다른 레이아웃 요소들이 숨을 쉬

46) 원유홍, 서승연. 〈타이포그래피 천일야화〉, p.1. (2004)

게되며 조화가 이루어지게 되는 것인데, 그만큼 여백은 중요한 요소임이 틀림없으며 레이아웃 구성요소들간의 조화를 위해 적절한 여백이 요구 된다. 적절하게 고려된 여백은 지면에 입체적인 공간을 부여하고 살아있는 지면을 만드는 데 매우 중요한 역할을 한다.

〈표3-14〉 한·중 녹차 패키지디자인의 여백크기 비교

구 분	한 국	중 국
큰 편	10%	5%
지면의 2/3이상	5%	0%
보 통	50%	45%
지면의 2/3이하	5%	10%
작은편	25%	25%
지면의 1/3이하	5%	15%
계	100%	100%

5. 용기형태

패키지디자인에 있어서 용기형태는 시각전달요소와 더불어 구매시점에서 소비자에게 새로운 측면의 제품이미지로 인식되어 재구매시 제품을 결정하는데 매우 큰 역할을 하고 있는 중요한 요소이다. 이처럼 제품의 개성있고 차별화된 용기형태는 소비자에게 제품의 특징적인 이미지를 인지시켜 주는 역할은 물론이며, 용기디자인 개발과정에서 인간공학적인 요소 등을 추가하여 제품의 사용시에 그립(Grip)감을 편리하게 하여주어 소비자에게 제품의 만족도를

상승시켜 주는 중요한 역할을 수행한다.

〈그림3-19〉 한국 녹차음료 패키지 용기형태 Image Positioning Map

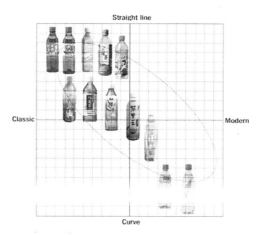

〈그림3-20〉 중국 녹차음료 패키지 용기형태 Image Positioning Map

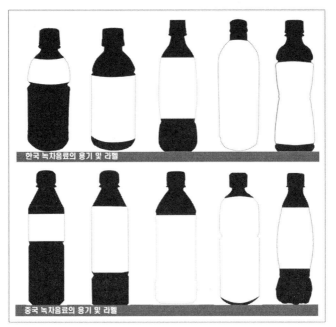

〈그림3-21〉 한 · 중 녹차음료 패키지 용기 및 라벨 비교분석

〈표3-15〉 한 · 중 녹차 패키지디자인의 라벨 위치

구 분	한 국	중 국
위	20%	10%
가운데	10%	20%
전체	10%	5%
2/3이상	20%	20%
2/3이하	40%	45%
계	100%	100%

제4장
소비자 선호도 조사 분석

제1절
조사 개요

제2절
분석결과

제3절
문제점 및 개선방안

조사개요

1. 조사내용 및 목적

본 설문조사는 한·중 양국의 녹차음료 브랜드에 대한 소비자들의 의식을 알아보고 이를 기초로 한·중 녹차음료의 패키지디자인은 어떤 방향이어야 하는지를 객관적인 데이터를 기준으로 제시하기 위한 목적으로 사용되었으며, 본 논문을 위한 실증연구로써 한·중 녹차음료중 가장 많이 판매되고 있는 브랜드의 제품을 선정하여 각 제품의 패키지디자인에 대한 한국과 중국 소비자들의 인식과 패키지디자인의 시각이미지를 분석하기 위하여 실시하였다.

또한, 한국과 중국의 녹차음료 브랜드를 상호간에 비교 분석하여, 중국 녹차음료 패키지디자인의 문제점을 살펴보고 향후 성공적인 패키지디자인의 개선방안을 제시하기 위하여 실시하였다.

2. 조사대상 및 설문지 내용

　설문조사 대상은 한국과 중국의 녹차음료를 구입하는 20대~40대의 남녀소비자들을 대상으로 실시하였으며, 본 설문지의 녹차음료 제품의 선정은 한국과 중국의 녹차음료중 매출액 순위 14개의 브랜드로 하였다.

　한국의 녹차음료중 최초의 생산된 브랜드인 (주)동원F&B의 "보성녹차", 그리고 가장 최근에 발매된 새로운 용기의 녹차음료 브랜드 (주)한국 코카콜라의 "하루녹차" 등 14개 브랜드, 중국의 최신용기의 녹차음료 브랜드인 (주)정신(頂新)의 "캉스부녹차" 등 14개 브랜드를 샘플로 선정하여 조사를 실시하였다.

〈표4-1〉 설문조사 현황표

대상제품	한·중 녹차음료 패키지디자인
조사대상	한·중 20~40대이상 남녀 250명
조사방법	개별면접, 설문, internet
조사기간	2007년 7월~8월
총표본수	250명

분석결과

1. 일반적 현황에 관한 분석

〈표4-2〉한 · 중 소비자의 일반적 현황분석

	구 분	한국 소비자	한 국 비율(%)	중국 소비자	중 국 비율(%)
연령	20대	34	68	112	56
	30대	11	22	50	25
	40대	5	10	38	19
	계	50	100	200	100
성별	남	32	64	105	44.5
	여	18	36	95	30.5
	계	50	100	200	100
직업	대학생	36	72	112	56
	회사원	9	18	58	29
	전문직	5	10	30	15
	계	50	100	200	100

2. 브랜드 선호도에 관한 분석

〈표4-3〉 녹차음료 선호도와 구매관련 분석-1

	내용	소비자(명)	비율(%)
녹차음료 구입경험	있다	250	100
	없다	0	0
	계	250	100
구입장소	백화점	16	6.4
	할일매장	40	16
	수퍼마켓	105	42
	편의점	89	35.6
	무응답	0	0
	계	250	100
선호하는 용량	280ml	19	7.6
	350ml	115	46
	500ml	66	26.4
	1.0L	12	4.8
	1.5L	38	15.2
	무응답	0	0
	계	250	100
선호하는 칼라	투명	25	10
	녹색	145	58
	연두색	26	10.4
	옥색	4	1.6
	쑥색	2	0.8
	흰색	34	13.6
	오렌지색	8	3.2
	흑백	0	2.4
	계	250	100

　　녹차에 관한 선호도와 구매관련 분석에서는 응답자의 97%가 녹차를 구입한 경험이 있으며, 선호하는 용량은 "350ml"와 "500ml"가 각각 46%, 26.4%로 휴대가 용이한 용기를 선호하는 것으로 나

타났으며, 선호칼라는 "녹색"이 가장 많았다.

〈표4-4〉 녹차음료 선호도와 구매관련 분석-2

	내 용	소비자(명)	비율(%)
녹차음료 구입시 고려사항	브랜드 네임	31	12.4
	매장에서 많이 진열되어 있는 제품	4	1.6
	가격이 가장 싼 제품	12	4.8
	경험상 맛있다고 기억되는 제품	69	27.6
	용량이 가장 많은 제품	20	8
	광고를 많이 하는 제품	16	6.4
	패키지디자인이 마음에 드는 제품	75	30
	최근에 나온 신제품	15	6
	신뢰도 높은 회사의 제품	8	3.2
	계	250	100

녹차음료 구입시 고려하는 사항은 "패키지디자인" 30%, "제품의 맛" 27.6%, "브랜드네임" 12.4%였다. 이 수치는 소비자의 제품선택에서 맛이 차지하는 비중이 가장 크다는 것을 나타내며, 녹차시장 확대에 따라 제품선택이 넓어지고, 소비자의 입맛 또한 다양화, 고급화되는 만큼 품질과 맛이 시장에서 제품의 경쟁력을 높여주는 가장 중요한 요인이라는 것을 알 수 있다.

〈표4-5〉 녹차음료 선호도와 구매관련 분석-3

	내 용	중국 소비자	중국 비율(%)	한국 소비자	한국 비율(%)
시판중인 녹차음료 디자인	매우 좋다	18	9	7	14
	좋은편이다	45	22.5	12	24
	그저 그렇다	92	46	26	52
	좋지 않다	30	15	5	10
시판중인 녹차음료 디자인	매우 싫다	15	7.5	0	0
	계	200	100	50	100
카테킨에 대해 들어본적이 있는가	있다	22	11	2	4
	없다	153	76.5	43	86
	무응답	25	12.5	5	10
	계	200	100	50	100

녹차음료 패키지디자인에 관한 질문에는 한국의 응답자가 "그저 그렇다" 52%, "좋지않다" 10%, "매우 싫다" 0.0%로 대부분이 불만족으로 조사되었으며, 중국의 응답자가 "그저 그렇다" 46%, "좋지 않다" 15%, "매우 싫다, 보기 싫다" 7.5%로 역시 불만족으로 조사되었다. 이러한 결과는 현재 시판중인 녹차음료의 패키지디자인이 "보통 이하"의 수준으로 소비자가 느끼고 있다는 결과로서 향후 한국과 중국의 녹차음료 패키지디자인의 개선이 필요하다고 할 수 있겠다.

〈표4-6〉 녹차음료 선호도와 구매관련 분석-4

	내 용	인원수(명)	비율(%)
구매빈도	주1회	60	24
	주3회	50	20
	주4~5회	30	12
	매일	15	6
	기타	65	26
	무응답	30	12
	계	250	100
구매이유	다이어트 효과	25	10
	건강식품	95	38
	기호식품	10	4
	물 및 음료 대용	105	42
	기타	15	6
	계	250	100
패키지디자인이 구입에 영향을 주는가	매우 그렇다	106	42.4
	영향을 받는 편이다	39	15.6
	보통이다	35	14
	영향을 받지 않는 편이다	16	6.4
	전혀 영향을 받지 않는다	20	8
	무응답	34	13.6
	계	250	100
라벨위치	위	136	54.4
	아래	2	0.8
	전체	87	34.8
	무응답	25	10
	계	250	100

응답자의 상품 구매빈도는 주1회(24%)와 기타(26%)가 가장 높게 나타났는데, 기타 의견은 주1회 보다 낮은 빈도로 상품을 구매하는 응답자로 예상되며, 구매이유는 음료대용으로 구입한다는 응답이 15%였고, 녹차의 "카테킨"의 체지방 억제를 생각하는 다이어트 효과가 있어서 구매한다는 의견은 10%로 나타났다. 패키지디자인이 구매에 영향을 주는지에 대해서는 "영향을 받는다" 15.6%, "매우 영향을 받는다" 20%로 응답했으며, "영향을 받지 않는다"라고 대답한 응답자가 13.6%에 그쳐 패키지디자인이 구입에 중요한 영향을 끼치는 것으로 나타났다.

〈표4-7〉 녹차음료 선호도와 구매관련 분석-5

	내 용	인원수 (명)	비율 (%)
어떤 배경이 적합하다고 생각하는가	동양적 소재의 차분한 배경	25	10
	손으로 그린듯한 부드러운 느낌의 그림	70	28
	재미있는 일러스트레이션을 사용한 배경	69	27.6
	현대적이고 도시적인 일러스트레이션을 사용	52	20.8
	추상적이고 상징적 느낌의 전위적인 배경	29	11.6
	기 타	5	2
	계	250	100
브랜드 서체는 어떤것이 가장 잘 어울린다고 생각하는가	고 딕	26	10.4
	서 예	128	51.2
	궁서체	15	6
	조식(조)체	49	19.6
	기 타	17	18.8
	계	250	100

문제점 및 개선방안

현대의 소비자는 물질에서 정신으로 그 가치관의 중심이 변화되고 있으며, 그것은 개인의 풍요로움이 시장을 지배하는 인간중심의 시장구조로 변화되었음을 의미한다. 이제 소비자는 더 이상 기본적인 기능에만 만족하는 것이 아니라 자신의 개성을 충족시켜 주는 브랜드를 선택하며, 그것을 통해 객관적인 가치개념을 넘어서 개성적인 자신을 표출하고 싶은 차별화 욕구를 실현시킨다.

이러한 관점에서 한국과 중국의 녹차음료 브랜드에 나타난 패키지디자인 비교분석을 통해서 제반 문제점을 도출하고 여기에 따른 개선방안, 특히 한국과 비교하여 중국 녹차음료시장의 소비자들을 위한 패키지디자인의 제반요소들에 대한 개선방안을 제시해 보고자 한다.

1. 브랜드 로고타입

녹차음료 브랜드는 양국 모두 비슷한 상품명과 로고타입 및 칼라를 사용함으로써 소비자들에게 차별화가 이루어 지지 않는 것이 가장 큰 문제점이라 할 수 있겠는데, 브랜드 네이밍과 로고타입은 대단히 중요한 위치를 차지하고 있다. 한국과 중국시장에서 유통되고 있는 녹차음료 브랜드 로고타입의 분석결과, 고딕체의 변형스타일, 명조체의 변형스타일, 캘리그래피체 등으로 분류된다고 볼 수 있겠는데, 브랜드 로고타입은 패키지디자인에 있어 그 제품의 차별화된 이미지와 특성을 나타내는 가장 중요한 요소로써 신제품 계획 단계에서 부터 충분한 검토와 시장조사를 통해 제품의 특징적인 요소를 도출하여 소비자에게 기능적이고 심미적인 호감을 얻을 수 있도록 개성있게 디자인되어야 할 것이다.

또한 이러한 개선방안으로, 중국의 녹차음료 로고타입은 명확하면서도 제품 이미지가 잘 표현될 수 있도록 간결하고 현대적이며 소비자의 감성에 어필할 수 있는 글씨체의 연구가 이루어 져야 하며, 다른 디자인 요소와도 조화를 이룰 수 있으며, 제품 특성을 고려한 현대적이고 감각적인 글씨체의 개발을 통해 타 브랜드와 차별화를 이룰 수 있어야 한다.

2. 브랜드 칼라

녹차음료 패키지디자인의 브랜드 칼라는 전체적으로 녹색 일변도의 유사한 색상을 사용함으로써 경쟁제품들간의 식별력이 떨어지는데, 녹차음료 제품의 특성에 비중을 두어 칼라계획을 세우는 것이 중요하다고 사료 된다. 특히 패키지디자인에 있어서 전체적인 브랜드 칼라는 제품의 속성과 제품의 이미지를 표현할 수 있는 칼라를 사용함과 동시에 제품의 브랜드컨셉에 부합하는 칼라계획을 수립하여야 하겠는데, 그러므로 타사제품과 경쟁적으로 우위에 있는 칼라계획이 필요로 하며, 매장에서의 디스플레이를 고려한 심미성과 식별력에 도움이 되는 칼라를 사용해야 한다.

3. 일러스트레이션

특히 중국 녹차음료 대부분의 패키지디자인에 있어서 녹차잎 및 인물 등을 실사이미지의 비주얼을 일러스트의 요소로 사용하고 있는데, 이러한 현상은 녹차음료 패키지디자인의 한 전형으로 생각될 정도로 대부분의 제품에 나타나고 있다. 최초 녹차음료의 시장진입시에는 제품에 대한 정보제공 측면에서 이러한 디자인이 큰 거부감 없이 대부분 사용되었으나, 녹차음료를 즐겨찾는 최근의 소비자들에게는 제품별 특징없이 획일적으로 디자인된 일러스트레이션에 대하여 식상함을 느끼게 하여 준다. 따라서 향후 개발될 신제품

의 경우 소비자들이 식상하지 않고 참신한 느낌으로 흥미를 유발시킬 수 있는 감성적인 일러스트를 개발하여야 할 것이며, 특히 제품 고유의 특성을 잘 표현하여 경쟁제품과의 확실한 차별화가 이루어질 수 있는 일러스트레이션의 개발이 필요하다. 일러스트는 패키지 디자인에 있어서 칼라, 로고타입과 함께 제품의 성격을 효과적으로 전달하기 위한 표현수단으로, 함축적이면서도 절제된 표현으로 소비자에게 긍정적이고 감각적인 이미지로 다가갈 수 있어야 한다.

4. 레이아웃

녹차음료의 패키지디자인에 나타난 레이아웃은 한국과 중국을 막론하고 대부분 전통차라는 제품이미지에 충실하게 안정감 있는 형식으로 제작되어 식상한 이미지를 주고 있으며, 이로 인하여 일러스트레이션이나 브랜드 로고타입, 제품명 등의 위치와 크기가 경쟁제품과 차별화가 되지 않는 단점이 있다. 이러한 녹차음료 패키지디자인에 있어서의 레이아웃은 각각의 제품개성을 조화롭게 연출하여야 할 것이며, 동시에 브랜드 로고타입의 가독성이 용이한 레이아웃으로 정리되어야 할 것이다. 레이아웃을 하기에 앞서 기본 포맷을 결정하고 디자인 컨셉에 맞춰 라이아웃 구성 원리를 고려하여 구성요소들을 조화롭게 배치하여야 한다. 또한 쉬링크 라벨의 면적을 넓게 확보된 상태에서 기존의 레이아웃 차별화를 주는 동시에 브랜드 로고의 가독성이 용이한 레이아웃으로 정리해야 할 것이

다. 브랜드 로고와 일러스트레이션 전체적인 칼라의 계획을 통해
체계적인 레이아웃으로 표현한다.

5. 용기형태

　용기형태는 한국 용기형태와 비교해 볼 때 우리나라의 차음료
용기는 다양화 되지 못하고 있다. 기존의 일반적인 원형에서 벗어
나 가로의 폭이 넓은 타원형 등으로 차별화가 필요하며, 이러한 타
원형 형태는 라벨의 면적을 넓게 확보해 줌으로써 여유있는 시각
이미지를 표현할 수 있는 장점이 있다. 또한 PET용기의 형태개발
이나 제품특성에 부합하는 새로운 포장재의 개발, 그리고 소비자에
게 감성적으로 접근할 수 있는, 새로운 용기의 개발이 필요한데, 이
러한 용기형태의 차별화도 중요하지만 제품 컨셉에 있어서 용기형
태도 같은 맥락으로 계획하여 전체적으로 제품이 어울릴 수 있로록
용기디자인을 배려하는 것이 무엇보다 중요할 것이다.

제5장

결 론

결 론

현대사회의 소비자들은 한국과 중국을 막론하고 고급화, 다층화, 다원화, 지역화 경향이 갈수록 뚜렷해지면서 제품에 있어서 패키지디자인은 브랜드이미지와 함께 중요한 요소로 자리 잡고 있다. 이러한 관점에서 한·중 녹차음료 패키지디자인을 통하여 양국의 문화적 이미지를 효과적으로 표현한 제품을 알아보고, 가장 효과적으로 자국의 이미지를 인식시키는 요인이 무엇인지를 비교 분석해 본 결과, 한국과 중국의 녹차음료 패키지디자인은 다음과 같은 차이점을 보여준다.

첫째, 심미적 의식에서 본질적인 차이가 있다. 이는 양국 모두 공통적으로 패키지디자인에 내재적인 미를 담아서 표현하지만, 한국의 녹차음료 패키지디자인에서는 문화적, 역사적 배경이 장시간에 걸쳐서 형성된 단아함, 소박함, 순결함 등의 요소를 내포하고 있

는데 반하여, 중국의 녹차음료 패키지디자인에서는 전통, 인문사상, 장엄함, 길상, 경사로움 등의 의미를 기본으로 하는 요소를 내포하고 있다는 점에서 근본적인 차이가 있다.

둘째, 칼라, 레이아웃, 용기형태 등에서도 많은 차이를 나타낸다. 한국의 녹차음료 패키지디자인에 사용되는 로고타입 칼라는 대부분 흰색, 검정색 등의 무채색 계열을 사용하고 있어서 전체 레이아웃과 잘 어우러져진 심플한 디자인인데, 이처럼 소박하면서도 절제된 색채의 사용은 한국적인 소박한 미의식 표현에 국한되는 것이 아니고 현대 소비자의 감성을 사로잡는 색채전략이라고 할 수 있겠다. 반면에 중국 녹차음료 패키지디자인의 브랜드로고타입에서 주로 사용되는 붉은색, 황금색, 검정색, 남색 등의 따뜻한 색상계열은 중국 지역문화의 특색과 민족의 특징 등이 강하게 드러나 있으며, 레이아웃 등에서도 중국의 장식적인 전통문양을 대량으로 사용하였다.

이처럼 한국과 중국의 차이점을 비교해 본 바와 같이, 향후 중국의 녹차음료 패키지디자인 개발시에는 다양한 소비자의 감성을 의식한 디자인개발이 필요한데, 이는 곧 각기 다른 개성을 가진 소비자가 제품을 구매함에 있어서 각각의 소비자 특성에 적합하게 차별화된 디자인이 되어야 한다는 논리이다. 또한 이러한 개념에 의한 녹차음료 패키지디자인이 제품의 차별화된 브랜드이미지와 가치를 만들어 낼 수 있으며, 이러한 시도는 중국시장에서 판매우위를 차지하려는 기업의 입장에서 자사제품의 브랜드이미지를 확고하게 인식시켜주는 효과를 가져옴으로서 소비자와 기업 모두에게 높은 만족도와 이익을 안겨 주게 된다.

결과적으로 녹차음료는 소비자 층이 다양하기 각각의 소비자 감성에 맞는 디자인을 적용해야 하는데, 패션을 중시하는 소비자와 기능을 중시하는 소비자는 당연히 그들이 선호하는 이미지나 칼라 등이 다르므로 각 타겟의 제품군별로 차별화된 이미지를 적용해야 한다. 이는 각 소비자들이 선호하는 제품의 기능과 디자인에 적합한 패키지디자인의 이미지는 소비자가 녹차음료를 구매함에 있어서 제품의 정확한 설명과 이해를 인지시킬 수 있기 때문이다.

설 문 지

설문장소 : 중국(치치할, 상해, 항주, 베이징) 및 한국(광주, 서울)

설문방법 : 방문 설문

설문인원 : 250명

연 구 자 : 조선대학교 일반대학원 시각정보미디어학과 왕 설 영

안녕하십니까?

저는 조선대학교 일반대학원에서 시각디자인을 전공하고 있는 학생입니다.

본 설문지는 "브랜드 차별화 관점에서 본 한·중 녹차음료 패키지디자인 비교연구"를 위해서 여러분의 의견을 조사하여 참조하고자 합니다. 귀하의 의견은 저의 연구에 귀중한 자료가 되오니 성실하게 답변해주시면 감사하겠으며 설문조사에서 얻은 자료는 오직 학문적인 목적만을 위해서 활용될 것이며 귀하의 익명성이 보장됨을 약속드립니다.

각 문항에는 정답이 존재하지 않으며, 귀하의 성실하고 적극적인 답변은 본 연구에서 중요한 역할을 하오니 한 문항이라도 빠짐없이 응답해주시기 바랍니다.

바쁘신 중에도 본 조사에 협조해주신 귀하께 진심으로 감사드립니다.

A. 일반적 현황에 관한 설문입니다

1. 귀하의 성별은?

 남자 □ 여자 □

2. 귀하의 연령은?

 20대 □ 30대 □ 40대 □

3. 귀하의 직업은?

 대학생 □ 회사원 □ 전문직 □

 자영업 □ 기타 □

B. 녹차에 관한 선호도와 구매에 관한 설문입니다.

1. 귀하는 녹차음료를 구매한 적이 있습니까?

있다 □ 없다 □

2. 구매해 보았다면 주로 어디서 구매하십니까?

백화점 □ 대형 할인매장 □ 슈퍼마켓 □

편의점 □

3. 선호하는 녹차음료의 용량은 무엇입니까?

280ml □ 350ml □ 500ml □

1.0L □ 1.5L □

4. 어떤 용기의 녹차음료를 좋아하십니까?

PET(페트병) □ 금속용기 □ 유리용기 □

종이용기 □

5. 선호하는 녹차음료 패키지디자인의 색은 무엇입니까?

투명 □ 초록 □ 연두 □ 옥색 □

쑥색 □ 흰색 □ 오렌지색 □ 남색 □

은색 □ 기타 □

6. 녹차음료 구입시 고려하는 사항은 무엇입니까?

 □ 브랜드 네임

 □ 자주 가는 매장에서 가장 많이 진열되어 있는 제품

 □ 가격이 가장 싼 제품

 □ 경험상 가장 맛있다고 기억되는 제품

 □ 용량이 가장 많은 제품

 □ 광고를 제일 많이 하는 제품

 □ 포장디자인이 가장 마음에 드는 제품

 □ 가장 최근에 나온 신제품

 □ 가장 신뢰도 높은 제조회사에서 나온 제품

7. 현재 한국에서 시판되는 녹차음료 포장디자인에 대하여 어떻게 생각하십니까?

 매우 좋다 □ 좋은 편이다 □ 그저 그렇다 □

 좋지 않다 □ 매우 싫다 □

8. 귀하는 녹차음료의 성분 중 카테킨에 대해 들어 보신 적이 있습니까?

 있다 □ 없다 □

9. 귀하의 녹차음료 상품 구매 빈도별 횟수는?

 주 1회 □ 주 2-3회 □ 주 4-5회 □ 매일 □

 기타()

10. 녹차음료 제품 구입시 어떤 점을 고려하여 구매하십니까?
 □ 다이어트 효과
 □ 건강식품
 □ 기호식품
 □ 물 및 음료 대용
 □ 기타()

11. 녹차 제품 구입시 포장디자인이 구입에 영향을 주고 있습니까?
 □ 매우 그렇다
 □ 영향을 받는 편이다
 □ 보통이다
 □ 영향을 받지 않는 편이다
 □ 전혀 영향을 받지 않는다

12. 귀하는 녹차음료의 라벨의 위치가 어떤 것을 선호 하십니까?
 위 □ 아래 □ 가운데 □ 전체 □

13. 녹차음료의 라벨에는 어떤 배경이 알맞다고 생각하십니까?
 □ 동양적 소재의 차분한 배경
 □ 손으로 그린듯한 부드러운 느낌의 그림
 □ 재미있는 일러스트레이션을 사용한 배경
 □ 현대적이고 도시적인 느낌의 일러스트레이션을 사용한 배경
 □ 추상적이고 상징적인 느낌의 전위적인 배경
 □ 기타()

14. 상품명 글씨체는 어떤 것이 가장 어울린다고 생각하십니까?

고딕체느낌 □ 명조체느낌 □

서예 □ 궁서체(붓글씨체)느낌 □

기타 □

C. 한중 녹차음료 패키지디자인에 관한 설문입니다

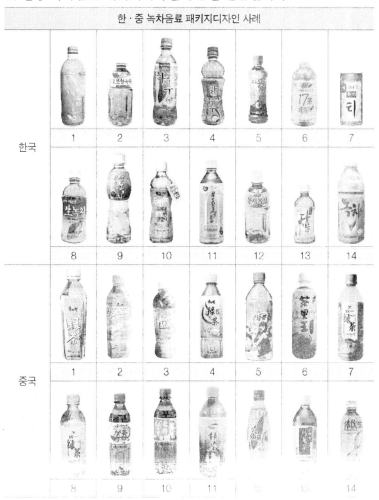

한 · 중 녹차음료 패키지디자인 사례

1. 위의 한국 녹차음료 패키지디자인을 보고 가장 마음에 들었던
 디자인요소는 무엇이라고 생각하십니까?

 ① 심볼 □ ② 전체적인 칼라 □ ③ 로고타입 □

 ④ 용기형태 □ ⑤ 기타 ()

2. 위의 중국 녹차음료 패키지디자인을 보고 가장 마음에 들었던
 디자인요소는 무엇이라고 생각하십니까?
 ① 심볼 □ ②전체적인 칼라 □ ③ 로고타입 □
 ④ 용기형태 □ ⑤ 기타 ()

3. 위의 28가지 녹차음료 디자인 중 가장 호감이 가는 것을 선택
 해 주십시오.
 1위 () 2위 () 3위 ()
 4위 () 5위 ()

4. (4번 설문에서) 그렇게 생각하신 이유는 무엇입니까?
 □ 글씨체가 마음에 들어서
 □ 사용된 색상이 마음에 들어서
 □ 배경사진이 마음에 들어서
 □ 제품명, 배경, 무늬의 배치가 마음에 들어서
 □ 기타 ()

지금까지 설문에 응해주셔서 감사합니다

저작물 이용 허락서

학 과	시각정보미디어학과	학 번	20067713	과 정	석사
성 명	한글 : 왕 설 영 한문 : 王 雪 瑩 영문 : Wang-Xue Ying				
주 소	광주광역시 동구 산수1동 558-47				
연락처	1979wangxueying@163.com				
논 문 제 목	한글: 브랜드 차별화 관점에서 본 한·중 녹차음료 패키지디자인 비교연구				
	영문: A comparative study on the green tea package design between Korea and China, in view of on the Brand differentiation				

본인이 저작한 위의 저작물에 대하여 다음과 같은 조건아래 조선대학교가 저작물을 이용할 수 있도록 허락하고 동의합니다.

- 다 음 -

1. 저작물의 구축 및 인터넷을 포함한 정보통신망에서의 공개를 위한 저작물의 복제, 기억장치에의 저장, 전송 등을 허락함.
2. 위의 목적을 위하여 필요한 범위 내에서의 편집·형식상의 변경을 허락함. 저작물 의 내용변경은 금지함.
3. 배포·전송된 저작물의 영리적 목적을 위한 복제, 저장, 전송 등은 금지함.
4. 저작물에 대한 이용기간은 5년으로 하고, 기간종료 3개월 이내에 별도의 의사표시가 없을 경우에는 저작물의 이용기간을 계속 연장함.
5. 해당 저작물의 저작권을 타인에게 양도하거나 또는 출판을 허락을 하였을 경우에는 1 개월 이내에 대학에 이를 통보함.
6. 조선대학교는 저작물의 이용허락 이후 해당 저작물로 인하여 발생하는 타인에 의한 권리 침해에 대하여 일절의 법적 책임을 지지 않음.
7. 소속대학의 협정기관에 저작물의 제공 및 인터넷 등 정보통신망을 이용한 저작물의 전송·출력을 허락함.

동의여부: 동의 () 반대 ()

2008년 2월

저작자 : 왕설영 (인)

조선대학교 총장 귀하

참고 문헌

[한국]

1. 정동주. 〈한국인과 차〉. 다른세상 (2004)
2. 지은이 · 고세연. 〈차의 역사〉. 미래문화사 (2006)
3. 장인용. 〈차 한잔에 담은 중국의 역사〉 (2006)
4. 〈녹차 혁명〉. 예담 (2003)
5. 〈우리 차 세계의 차〉. 도서출판 (1990)
6. 禪堂. 〈中原의 茶〉(1999)
7. 정순태. 〈마케팅관리론〉 (1994)
8. 김정일. 〈브랜드 네이밍〉 (1993)
9. D. A. Aaker 〈브랜드 자산의 전략적 관리〉. (1994)
10. W. J Stanton and C. 〈Fundamental of Maketing 8th edition〉 McGraw Hill. (1987)
11. 박규원. 구진순. 〈브랜드와 패키지디자인〉. 한양대학교 (2003)
12. 김청. 〈신제품 개발과 환경친화적 포장〉포장기술 통권. (1993)
13. 김정환. 〈유리용기 시장동향〉. (2001)
14. 김광현. 〈포장디자인〉 조형사. (1992)
15. (사) 한국 패키지디자인 협회. 소비자구매행동에 미치는 포장디자인전략 연구 (2001)
16. 최윤회. 〈브랜드 이미지와 포장색채의 상관성〉 (1998)

[중국]

1. 李明. 〈品牌广告策划书〉 (2003)
2. 王受之. 〈世界平面史〉 (2004)
3. 苗鹏祖. 〈平面设计艺术〉 (2005)
4. 〈国际品牌饮料广告策划书 〉 (2004)
5. 张杰. 〈现代包装艺术设计〉 (2004)
6. 夏燕靖. 〈中国艺术设计史〉 (2001)
7. 市场主管. 〈NIKE广告策划书〉 (2006)
9. 冯帼英. 〈中国品牌十大病根〉 (2007)

[참고 논문]

1. 김민성, 〈한국기업의 해외진출을 위한 브랜드 전략〉, 한국외국어대학교 대학원 광고홍보학과 (2006)
2. 신해용, 〈음료의 포장디자인이 소비자 브랜드 선호도에 미치는 영향에 관한 연구〉, 홍익대학교 산업대학원 광고디자인전공 (2005)
3. 金香兰, 〈녹차의 품질성과가 고객만족, 신뢰구매의도에 미치는 영향에 관한 연구. (2006)
4. 하유경, 〈녹차음료 인쇄매체 광고표현에 있어서 시각언어의 의미작용에 관한 연구. (2007.2)
5. 이수진, 〈브랜드이미지 차별화를 위한 패키지디자인에 관한 연구〉. (2006)
6. 진경만, 〈청소년 청바지 상표이미지 평가에 관한 연구〉. 동아대학교 대학원 석사학위논문. (1993)
7. 김태경, 〈브랜드 돈육의 브랜드 아이덴티티 확립에 관한 연구〉. 건국대학교 대학원 (2003)
8. 박규원, 〈브랜드 이미지형성에 있어서 포장디자인의 역할〉. 포장디자인학회논문집 No.6. (1998)
9. 문병용, 〈음료 포장디자인의 브랜드이미지에 미치는 영향 연구〉. (2001)
10. 신해용, 〈음료의 포장디자인이 소비자 브랜드 선호도에 미치는 영향에 관한 연구〉. 홍익대학교 산업대학원 광고디자인전공. 석사논문. (2005)
11. 문병용, 〈음료포장디자인이 브랜드이미지에 미치는 영향에 관한 연구〉. 한양대학교 대학원 석사논문
12. 안상수, 〈한글 타이포그라피의 가독성에 관한 연구〉. 홍익대학교 대학원 석사학위논문 (1980)
13. 문수근, 〈포장디자인의 차별화 전략에 관한 연구〉 한국포장디자인 학회논문집 제4호. (1997)
14. 하유경, 〈녹차음료 인쇄매체 광고표현에 있어서 시간언어의 의미작용에 관한 연구〉. 한양대학교 (2007)
15. 이미화, 〈소비환경 변화에 따른 녹차음료 감성소구에 관한 연구〉. 홍익대학교 (2005)
16. 이경환, 〈녹차음료의 고온저장 중 관능품질 변화에 관한 연구〉. 연세대학교 (2006)
17. 장윤희, 〈1980년대 이후 녹차산업의 형성과정에 대한 연구〉. (2003)

18. 이혜련, 〈우리나라 차음료 브랜드패키지디자인의 전화에 관한 연구〉:2000 년-2006년 혼합차음료 시장변화를 중심으로. 홍익대학교 (2007)

19. 조해영, 〈시판 캔차 음료의 소비자 기호도에 영향을 미치는 관능적 특성, 기능성 및 소비자 특성〉. 이화여자대학교. (2003)

20. 손성, 〈패키지 비교 분석을 통한 현지화 디자인 전략 연구〉. 군산대학교 (2006)

21. 〈녹차소비자의 라이프스타일에 관한 연구〉. (2003)

22. 최림, 〈한중 문화포스터 디자인의 레이아웃 비교 〉강원대학교 (2007)

23. 李國, 〈글로벌 브랜드 패키지디자인 전략에 관한 연구〉. 홍익대학교. (2005)

24. 이근해, 〈기존 고급 화장품 디자인의 시각요소 분석을 통한 국내 중장년층 대항의 화장품 패키지디자인〉 성신여자대학교 (2005)

25. 김채숙, 〈한국 전통음식 브랜드화에 따른 포장디자인전략에 관한 연구〉 홍익대학교 (2005)

26. 김진일, 〈한중 전통술 포장디자인에 나타난 캘리그라피에 관한 연구〉. 홍익대학교 (2006)

27. 조은숙, 〈한중일 궁궐 건축의 이미지 특성 비교 연구〉. 연세대학교 (2004)

28. 양재희, 〈브랜드이미지 구축을 위한 패키지디자인 차별화 전략에 관한 연구〉. 한양대학교. (2003)

29. 이선아, 〈한국 차문화 공간의 감성적 색채전략에 관한 연구〉. 홍익대학교. (2003)

[참고 홈페이지]

http://www.nokchaq.com/ (보성녹차)

http://www.cam.or.kr (한국음속캔재활용협회)

http://www.cocacola.co.kr/ (한국 코카콜라)

http://www.dw.co.kr default.htm (동원F&B)

http://www.donga-otsuka.co.kr/ (동아오츠카)

http://company.lottechilsung.co.kr/ (롯데칠성음료)

http://www.htb.co.kr/ (해태음료)

http://www.yakult.co.kr (한국야쿠르트)

http://www.nyj.go.kr/ (남양)

http://www.dongsuh.com/ (동서)

http://www.hyundaipharm.co.kr/　(현대약품)

http://www.riss4u.net/index.jsp　KERIS (학술연구정보서비스)

http://www.wjfood.co.kr/　(웅진식품)

http://www.masterkong.com.cn/tinghsin.asp　정신(頂新)

http://www.wahaha.com.cn/product/　와하하 (娃哈哈)

http://www.teacn.cc/　중국차 홈페이지 (中國茶)

http://www.uni-president.com.cn/default_800.htm　통일(統一)

www.coca-cola.com.cn/　코카콜라 (可口可乐)

(Footnotes)

1　PET-- PolyethyleneTelephthalate

왕설영 (XueYing, Wang)

조선대학교 시각미디어 디자인학과 석사학위
조선대학교 디자인 매니지먼트학과 박사학위
현재 중국북경북방대학교(中國北京北方大學校)
디자인학과 부교수
북경금고(北京今古) 전문 디자인 회사 운영
중국 산업디자인협회(CIDA) 및 중소기업청 디자인 지도위원
2007년 한국 로타리 장학문화재단 장학금(韓國環型獎文化財團獎學金) 신청
2008년 대한민국 디자인 대전 중 시각디자인 분야 수상
2009년 국제 디자인 트랜트 대전 수상

한중 브랜드 패키지 디자인

초판 1쇄 발행 2017년 6월 30일

지 은 이 왕설영
펴 낸 이 이대현

책임편집 이태곤 | **내지/표지디자인** 최기윤
편집 권분옥 홍혜정 박윤정
디자인 안혜진 홍성권 | **기획마케팅** 박태훈 안현진 이승혜
펴낸곳 도서출판 역락 | **등록** 1999년 4월 19일 제303-2002-000014호
주소 서울시 서초구 동광로46길 6-6(반포4동 577-25) 문창빌딩 2층(우06589)
전화 02-3409-2060(편집부), 2058(영업부) | **팩시밀리** 02-3409-2059
이메일 youkrack@hanmail.net
역락블로그 http://blog.naver.com/youkrack3888

ISBN 979-11-5686-923-8 93600

★ 책값은 표지에 있습니다.
★ 잘못된 책은 바꿔 드립니다.
★ 이 도서의 국립중앙도서관 출판예정도서목록(CIP)은 서지정보유통지원시스템 홈페이지(http://
seoji.nl.go.kr)와 국가자료공동목록시스템(http://www.nl.go.kr/kolisnet)에서 이용하실 수 있습
니다.(CIP제어번호: CIP2017015349)